# **Arte** / IDEARIO VÍDEO

santiago delgado-escribano

A mi mentor y tutor Charles Gaines

a la adorable Sanda Agalidi

al malévolo Sande Cohen…

Con gratitud.

**Arte** /IDEARIO VÍDEO
Título original: Arte, Cadencia y Bits

1ª Edición, Aural Ediciones, 2014. Alicante, España

© del texto santiago delgado-escribano 2014
© de la portada: santiago delgado-escribano 2014

Library of Congress Control Number: 2015905808
CreateSpace Independent Publishing Platform, North Charleston, SC

ISBN-13: 978-1505931921
ISBN-10: 1505931924

[SDE-PRESS]

Ninguna parte de esta publicación puede ser transmitida, almacenada o reproducida en manera alguna ni por cualquier procedimiento, ya sea electrónico, mecánico, reprográfico, magnético o cualquier otro. Así mismo, queda prohibida la distribución, traducción, alquiler o exportación sin la autorización previa y por escrito del autor

# Índice de Contenidos

**Prólogo**......................................................... 7

**Prefacio**
El tema.................................................................... 9
Objetivos, condicionantes y límites del ensayo........13
Metodología y detalles de la investigación............17
Fuentes documentales.........................................19
Hipótesis.............................................................22
Tesis....................................................................25
Conclusión..........................................................27
*English briefing*..................................................29

**Introducción.** Vídeo y/o Arte: la problemática......30

**I** Replanteamiento de los condicionantes preexistentes al vídeo de creación: de la cuestión del Arte

I.I    Obviedad..............................................48
I.II   Apreciaciones microscópicas.................50
I.III  Después de la tormenta........................54
I.IV   Reconsideraciones................................57
I.V    Un nuevo paradigma del entendimiento...61
I.VI   Pistas..................................................65

**Arte** /IDEARIO VÍDEO
Título original: Arte, Cadencia y Bits

1º Edición, Aural Ediciones, 2014. Alicante, España

© del texto santiago delgado-escribano 2014
© de la portada: santiago delgado-escribano 2014

Library of Congress Control Number: 2015905808
CreateSpace Independent Publishing Platform, North Charleston, SC

ISBN-13: 978-1505931921
ISBN-10: 1505931924

[SDE-PRESS]

Ninguna parte de esta publicación puede ser transmitida, almacenada o reproducida en manera alguna ni por cualquier procedimiento, ya sea electrónico, mecánico, reprográfico, magnético o cualquier otro. Así mismo, queda prohibida la distribución, traducción, alquiler o exportación sin la autorización previa y por escrito del autor

# Índice de Contenidos

**Prólogo**............................................................... 7

**Prefacio**
El tema.................................................................. 9
Objetivos, condicionantes y límites del ensayo........13
Metodología y detalles de la investigación............17
Fuentes documentales.........................................19
Hipótesis.............................................................22
Tesis....................................................................25
Conclusión..........................................................27
*English briefing*..................................................29

**Introducción.** Vídeo y/o Arte: la problemática.....30

**I** Replanteamiento de los condicionantes preexistentes al vídeo de creación: de la cuestión del Arte

I.I      Obviedad..............................................48
I.II      Apreciaciones microscópicas..................50
I.III     Después de la tormenta........................54
I.IV    Reconsideraciones................................57
I.V     Un nuevo paradigma del entendimiento...61
I.VI    Pistas....................................................65

I.VII  Discriminaciones..............................73
I.VIII  Al grano..........................................79
I.IX  La necesidad de un modo de existencia propio..........................................87
I.X  Arte/axioma.....................................92
I.XI  Anecdotario teórico.........................97
I.XII  Etimología creativa........................105
I.XIII  Magia enlatada..............................111
I.XIV  Impostores e imposturas................119
I.XV  Intrínseco e ineludible...................128
I.XVI  Jurisprudencia...............................141
I.XVII  Usted está aquí.............................153

**II**  Elucidación objetiva de los parámetros del campo de estudio: bailando en la oscuridad........161

**III**  El vídeo artista: la objetivización del sujeto creador y su actividad. De seres-exóticos a humanos-cosa..........................183

**IV**  Lógica discursiva *vs* intuición: a propósito de la génesis creadora en vídeo. Ese oscuro objeto del deseo..........................194

**V**   De la aptitud contemporánea: parámetros para la creación

   V.I   Del momento y las condiciones culturales del acto creativo.................................218

   V.II  El reverso tenebroso: pensamiento y colonización del objeto artístico..............239

   V.III Un mágico mundo de colores................245

**VI** Conclusión.
Modos de entendimiento, apreciación y aceptación del vídeo de creación: de la aproximación al acontecer artístico contemporáneo....................261

Apéndice...................................................277

Bibliografía...............................................280

Sobre el autor...........................................285

# Prólogo

*Arte /IDEARIO VÍDEO* aborda aspectos esenciales de los parámetros que acotan nuestra concepción del vídeo-Arte y de las tecnologías (o metodologías) con las que nos manejamos específicamente en esta praxis, pero también en el mundo del Arte a un nivel más generalizado. En el proceso, se evidencian fallos metodológicos y estructurales que ralentizan el devenir del vídeo de creación como disciplina artística con todo el derecho, reconocimiento y aceptación que se merece. El texto, además, plantea un cambio de enfoque y de aproximación a la actividad artística de los nuevos medios apoyándose en críticos o pensadores como Michel Foucault, Gilles Deleuze y Félix Guattari, Hal Foster, etc. Este ensayo crítico trata de desatar el nudo gordiano formado

alrededor del vídeo de creación (- "... de una intensa superficialidad y una profunda insignificancia" Jean Baudrillard *et al*. – *Vídeo culturas de fin de siglo*) y posibilitar así la praxis de todas aquellas voluntades contemporáneas que, ya sea por inducción de los *mass-media*, ya sea exclusivamente por puro pragmatismo, deciden volcar su talento y energía en alguno de los nuevos medios como sería el caso del vídeo de creación. *Arte /IDEARIO VÍDEO* es el resultado de diez años de práctica del autor como vídeo artista y siete de docencia del videoarte en España, durante los cuales contrasta los puntos de interés sobre el vídeo de creación en nuestro entorno con aquellos aprendidos durante los años de carrera en diferentes centros de estudios y universidades norteamericanas, donde se imprimió, si se quiere, un tinte pos-estructuralista al ideario "vídeo" que se muestra en este trabajo.

# Prefacio

## El tema

Dentro de todo lo que se ha dicho y hecho sobre el vídeo de creación en nuestro entorno hasta la fecha, parece que se intuía la falta de una línea de investigación más primigenia, un estadio anterior a todo lo que sabemos y decimos del vídeo de creación que, si nos damos cuenta, forma parte de un bloque de conocimiento que hemos "importado" *ad hoc* de otros países donde la praxis del vídeo de creación se halla más arraigada y donde esas preguntas primigenias son abordadas en todos los demás campos artísticos simultáneamente. La elección que hacemos de unos textos u otros, según el interés local, están causando muchos problemas metodológicos, carencias también, pero sobre todo, nos pone en un nivel de entendimiento del vídeo de

creación algo dogmático y carente de base. El particular carácter cualitativo de esta forma de divulgación e implementación de ideas y discursos conlleva unas dinámicas de estructuración de los contenidos que favorecen un tipo de pensamiento científico (como lo entendemos en occidente) cuya idiosincrasia elude directamente muchos de los temas esenciales en toda práctica artística. Este rasgo "cientificista" de nuestro discurso alrededor del Arte hace que asuntos de vital importancia queden relegados a segundo término. El cambio en el paradigma del Arte contemporáneo, que asociamos con la corriente de pensamiento posestructuralista, pedía una revisión del discurso artístico del vídeo de creación desde una plataforma más esencial sin tener que ser necesariamente ontológica.

El tema y el énfasis del estudio no solo han sido consensuados entre diferentes académicos y vídeo-

artistas sino que, además, quedó clara desde el principio la necesidad de este tipo de trabajo que beneficia a la diversidad del currículo de enseñanzas impartidas en las facultades donde dan clases los anteriormente citados académicos y se forman los futuros vídeo-artistas. El trabajo aspira a beneficiar de las clases sentando las bases para futuras investigaciones y lanzando ideas para posibles líneas de investigaciones adyacentes o tangenciales, lo cual esbozará ya para más adelante una posible segunda parte de este libro, que versaría sobre los aspectos más prosaicos, si se quiere, de la práctica del videoarte.

El estudio viene garantizado por el legítimo interés profesional de quien lo lleva a cabo y por el conocimiento exhaustivo de los idiomas inglés y francés (lo que ha permitido la inclusión de textos no traducidos al español en las fuentes documentales), así como por la exposición a eventos

y exhibiciones relacionadas con los nuevos medios, con el vídeo de creación, y además, beneficiándose de la reflexión de ideas discutidas y compartidas entre alumnos, profesores y artistas emergentes siempre dentro de la praxis del vídeo.

El criterio del estudio es muy preciso y limitado, este se fundamenta exclusivamente en un interés por las relaciones entre los aspectos discursivos y metodológicos de las Bellas Artes y una praxis del vídeo de creación a la que se quiere perfilar en sus aspectos más existenciales, vivenciales, fenomenológicos o como prefiramos llamarlo.

# Objetivos, condicionantes y límites del ensayo

Uno de los objetivos perseguidos en nuestra pesquisa ha sido el de conseguir un texto eficaz, de ayuda y esclarecimiento, aunque uno de los condicionantes hace que esta labor resulte trabajosa. En pos de una cierta claridad en el mensaje, se hace necesario utilizar un lenguaje que obviamente ha de ser coherente con la naturaleza de los temas que se desea tratar; esto no es tanto un problema de jerga técnica como uno de sofisticación de la sintaxis. Este condicionante de concordancia entre *Contenido y Forma* hace que el rasgo "telegráfico" del idioma científico autoexcluya este tipo de lenguaje en favor de una semántica más de acuerdo con las Humanidades; una semántica que lleva a veces implícita en la carga simbólica de sus significadores,

unas ciertas predisposiciones mentales que pueden llegar a ser absolutamente subjetivas, pero que son precisamente estas las que, en última instancia, dan el sentido final y perfecto al texto. A pesar de lo dicho, este ensayo crítico es fiel en su particularidad a la esencia clarificadora de cualquier texto científico. Mas no podemos obviar que se trata al fin y al cabo de un condicionante semántico que no resultaría muy inteligente el ignorar. A cambio, este requisito de concordancia posibilita un tipo de lectura que obliga a una cierta complicidad con el lector o de otro modo provoca rechazo. En cualquier caso, se trata de una lectura más intensa, quizá emocional incluso, pero que no por lo subjetivo de los temas ha de perder peso y relevancia teórica. Esta relevancia ha de materializarse en un discurso que sea capaz de dotar a los creadores no solo de un lenguaje apropiado sino también de los elementos

conceptuales necesarios para argumentar los aspectos menos técnicos, menos estructurales o científicos de su trabajo y convencer a personas que, aun estando dentro del mundo de las Bellas Artes, han hecho de su labor el aprehender en discursos y taxonomías diversas el torrente de información que traen a la luz las obras de Arte. Así pues, aunque podamos entender el carácter teórico de este texto como una limitación, se espera que la intención de ser útil que inspirara el texto desde el principio hasta el final, supere esta limitación y llegue a convertirse en un texto eminentemente práctico, por lo menos al nivel de las ideas y los argumentarios. En este sentido, puede decirse que el texto va dirigido directamente a los artistas, única y exclusivamente. Son ellos quienes más se beneficiarán y quienes más fácilmente asimilarán sus contenidos, ya que muchos de estos contenidos han sido destilados de la praxis del videoarte

haciendo un esfuerzo adicional a tal fin. Es teoría para el trabajo.

# Metodología y detalles de la investigación

Podría quizá parecer extraño que un trabajo de análisis reflexivo pueda ser también considerado un trabajo de campo, pero ese es el caso que ocupa este texto. Esa extrañeza queda disipada si consideramos que, en gran parte, las fuentes documentales las encontramos en la praxis del vídeo de creación y en las vivencias propias al respecto de un gran número de vídeo-artistas y/o de artistas plásticos que han experimentado con el vídeo. Muchas de las ideas provienen de un imaginado cuerpo teórico al que llamaremos "anecdotario teórico" que vive en el inconsciente colectivo de este grupo de artistas y que está integrado por un vasto conjunto de ideas y conceptos no jerarquizados o no catalogados. Esta visión imaginada, compartida a veces

conscientemente, a veces inconscientemente, este anecdotario teórico se parecería mucho a un "Libro de Artista", un libro común al grupo de creadores a los que hace referencia este texto; un Libro de Artista elaborado durante años recopilando información extraída de charlas y conversaciones, de opiniones de expertos y de inexpertos, de reflexiones sobre los problemas que conllevan la elaboración de una pieza de vídeo Arte… Casi todas estas ideas, fórmulas o conjeturas, han sido maduradas y constatadas, contestadas o contrastadas y compartidas por un gran número de gente (mediante el *feed-back*), se han comentado en clases académicas y se ha debatido en torno a ellas.

# Fuentes documentales

Bibliografía: extraída en su gran mayoría de los fondos de la Biblioteca Nacional de España agotando exhaustivamente los campos "videoarte, vídeo de creación, vídeo de autor, vídeo y Arte, etc." Hay que decir que la existencia de una entidad como la Biblioteca Nacional de España (BNE) facilita en mucho la labor documental bibliográfica, garantizando el acotar el campo máximo de referencias bibliográficas de una manera rápida y eficaz. Además de los títulos de la BNE, ha sido necesario incluir textos en otras lenguas al revelarse algunas carencias sobre ciertos temas. Estos textos foráneos son bien conocidos por el autor, quien ha hecho fundamentadas traducciones al español con las que lleva trabajando en el campo de la docencia durante varios años. La posibilidad de tener rápida

y eficazmente organizada toda la bibliografía del país en torno al vídeo de creación ha mostrado el hecho de lo deficitario del tema en los circuitos académicos. Existen muy pocos títulos listados en los catálogos de la BNE en referencia al videoarte; de estos títulos, más de la mitad son catálogos poco relevantes de exposiciones universitarias o de concursos públicos. Hay pocas traducciones y pocos estudios propiamente dichos; algunas tesis doctorales que, aunque muy meritorias, constituyen, por requerimiento de este tipo de trabajo doctoral, fuentes secundarias que reordenan o comentan trabajos que las anteceden. Cuando se hace referencia a un texto en lengua no española, se hace siempre por necesidad, bien porque es la fuente primerísima de las ideas que se van a tratar o bien porque aborda temas respecto al vídeo de creación inéditos en nuestro país. Lo mismo ocurre con textos de carácter filosófico que, aunque

pertenezca a otra epistemología, se entiende fácilmente cómo esas ideas pueden ser extrapoladas al campo del Arte para producir nuevos contenidos híbridos tan útiles hoy en día. Otras fuentes documentales no pueden ser tan fácilmente enumeradas o comentadas. Al tratarse en gran medida de un trabajo de campo, estas fuentes documentales incluirían la visita a exposiciones relevantes dentro y fuera de España, charlas privadas con artistas, teóricos o gestores culturales, asistencia a seminarios o conferencias, pero, también muy importante, las conclusiones surgidas de una praxis reflexiva.

# Hipótesis

La práctica, el entendimiento y la inclusión dentro de la academia del videoarte, se están llevando a cabo y se están desarrollando mediante unos derroteros que conducen a situaciones paradójicas o problemáticas, al tiempo que se separan de los discursos más ortodoxos de las Bellas Artes. Esto no sería un problema si no se produjese una confusión de las categorías y los planos, una confusión que, en última instancia, perjudica tanto al videoarte como al Arte en general. Las "contaminaciones artísticas" que ahora aceptamos de tan buen grado son literalmente intoxicaciones víricas que pasan incontestadas al confundirse con la interdisciplinariedad. No se investigan los aspectos comunes de las producciones de los nuevos vehículos del Arte con sus manifestaciones

más clásicas como la pintura o la escultura. Este hecho parece que esté produciendo una ruptura en vez de una continuidad dentro el Arte, un terreno este que debería ser exclusivo del pensamiento y el humanismo y está siendo anulado por discursos meramente tecnológicos, ideológicos, políticos o de mercadotecnia. El reconocer al artista en un vídeo, así como se le reconoce en una pintura, es una labor que a desarrollarse todavía. Es necesaria una continuidad en los discursos y los métodos del Arte aunque sea necesario matizar que no se rompa con los antecedentes teóricos con los que ya contamos. El ímpetu de las nuevas voluntades creadoras, su intensidad y el número ilimitado de las posibilidades creativas de las nuevas tecnologías van mucho más deprisa que la reflexión teórica en torno a ellos. Una reflexión que se está volviendo perezosa y complaciente, la cual mantiene, por el momento, artificialmente su estatus jurídico

(sancionador) dentro de la academia del Arte, pero que es incapaz de copar o de conjugar el vértigo de los nuevos medios del Arte con los condicionantes formales de instituciones centenarias. En este teatro filosófico, se hace necesario recuperar un cierto grado de rigor metodológico, un cierto grado de coherencia y, ciertamente, recuperar algunos conceptos y textos que fueron el fundamento del Arte, si no queremos caer en un manierismo de las prácticas y los discursos.

# Tesis

Se intuye algo parecido a un fracaso de las metodologías de ánimo "cientificista" en el ámbito general del Arte, y más concretamente, en el terreno del vídeo de creación, a pesar de que, a primera vista, se trate de una disciplina con un fuerte componente tecnológico. Para solucionar el sin fin de problemas que conlleva la irrupción del vídeo de creación en los museos, academias y demás sistemas estructurales del Arte, se plantea una vuelta a la actividad creadora por la actividad en sí misma (*ars gratia artis*), dejando para otro estadio posterior a la realidad del vídeo el estudio de los valores y criterios tradicionales (económicos, críticos o teóricos) de las Artes. La tesis es la de abogar por el placer y los beneficios del Arte, solo por el mero hecho de crear; es replantearse el Arte como

actividad indispensable en nuestra sociedad y demostrar cómo el método pseudocientífico o paracientífico que se está utilizando a fin de entender el videoarte no tiene garantizado un futuro dada su inoperancia. La tesis central de este ensayo propone el cambio de los temas de importancia dentro de la obra y reivindica lo humano dentro de la maraña tecnológica.

## Conclusión

Hay que potenciar y ejercitar la imaginación, desligándola de las dinámicas relacionales que no hacen más que cuantificar datos sobre tendencias, estilos o el mercado, atendiendo a los aspectos fundamentales de la génesis creativa y que son comunes a todos los artistas (pintores, escultores, etc.). Siendo consecuente con lo anterior, se concluye que la forma de entender y mirar las piezas de videoarte tiene que ser similar a las de las Artes clásicas. Hemos de librarnos de la cantidad ingente de información que proviene de los medios de comunicación y de la industria audiovisual, con la que comparte su base tecnológica y poco más, y rescatar el vídeo de creación para el terreno de las Bellas Artes. Con todo esto conseguiremos que la actividad creadora en vídeo sea más cercana a todos

los niveles de la sociedad y que recobre su valor funcional en el día a día, tanto para los espectadores como para los creadores. También se acabaría con el recelo existente entre los artistas que abogan por las disciplinas clásicas, como la pintura, que se sienten menospreciados frente al dinamismo y nivel de actualidad de los nuevos medios. Todo lo anteriormente dicho conllevaría una multiplicidad y riqueza de discursos e ideas que son de difícil asimilación según el actual *statu quo*.

# *English briefing*

The essay can be positioned at a point prior to a contemporary theory on the subject of video art. This essay deals with fundamental aspects of video art creation such as inspiration, identity as a new media artist, praxis peculiarities and work's implementation. It reviews some aspects of the mainstream discourses that prevent video art from being fully understood within all of society and art institutions. It proposes continuity, rather than a rupture, with the more traditional media and separates the technological aspects from those others which belong to the realm of fine arts; therefore the text recuperates video as a genre for the arts.

# Introducción. Vídeo y/o Arte: la problemática

-¨ Solo existe aquello que se puede nombrar ¨- Esta es una conocida máxima que oí decir hace poco a un documentado conservador de un museo especializado en Nuevos Medios (el MUA). Lo bueno de ella es que también funciona como un efectivo criterio utilizado por todos aquellos a los que les toca aprehender, concretar y fijar el aparente caos fenomenológico inherente a los procesos creativos y sus producciones. Muchas veces, cuando nos vemos confrontados con cuestiones difíciles de resolver a propósito de todo lo que rodea y supone el mundo del Arte, esta máxima puede ser un socorrido recurso.

Preguntas como: ¿Qué significado tiene? Y mañana, ¿qué significado tendrá?, ¿para qué sirve,

en qué me ayuda?, ¿cómo he de considerarlo, tratarlo, conservarlo?, ¿qué valor tiene, cómo se puede negociar con él?, ¿cómo lo explico o lo muestro?... son parte de la definición de esta "cosa" que está "pasando" y que, después de unas pocas décadas conocemos con el nombre de videoarte.

Pero, en el caso concreto del videoarte, la máxima citada anteriormente, en vez de ayudar a concretar parámetros parece, más bien al contrario, aumentar la confusión. En el más amplio ámbito cultural existe (porque se puede *nombrar*) el videoarte como fenómeno creativo. Existe como un tipo nuevo de manifestación del Arte, o eso pensamos. Pero, en realidad, lo que tenemos son muchos interrogantes y mucho por hacer. Esto lo saben bien los realizadores y artistas que trabajan con las nuevas tecnologías videográficas; el simple hecho de explicar a qué se dedica uno es ya un desafío. Y no solo ellos.

El Museo Nacional Centro de Arte Reina Sofía parece tener muchas dificultades a la hora de catalogar las piezas que conserva en este medio. Una taxonomía adecuada está aún por desarrollar. La mayoría de los pocos recursos se hallan infrautilizados; es difícil tener acceso a esas obras: hay que desplazarse *ex– profeso* a examinar las pocas videotecas especializadas y consultar listados textuales genéricos. No existen leyes específicas para la protección de las obras y sus autores o son de difícil implementación. Tampoco existe mucho material escrito en español que nos ayude a entrar en debate, crear contenidos, teorizar y favorecer, en definitiva, el desarrollo de la práctica. No hay clases regladas sobre videoarte y el Ministerio de Educación Cultura y Deporte no lo contempla como una disciplina artística semejante a la pintura o la escultura. Ni el sector público ni el privado están familiarizados con este tipo de obras como para

poder acogerlas con el dinamismo que parece sea necesario. Aunque el mayor reto es el de generalizar la nueva forma de "mirar" que el vídeo de creación fuerza en el espectador. Como vemos, el poder *nombrar* algo no es, ni mucho menos, garantía de un entendimiento de aquello que nombramos.

El termino videoarte tuvo que ser creado porque había necesidad de ello. Una vez consolidado, el vocablo se expande y es adoptado por gentes que, en el mejor de los casos, solo pueden intuir la vasta cantidad de información, de actividades y dinámicas a las que este significador agrupa en un área de conocimiento específica. Existieron unos primeros forjadores del término; antes de que fuese un vocablo de uso más o menos común, unos cuantos individuos se vieron forzados a poner nombre a una actividad que parecía venir dada por el signo de los tiempos. *Vídeo de creación,*

*vídeo de género, de artista, vídeo experimental, independiente,* son algunos de los calificativos que se usaron al principio para nombrar esta praxis artística. Una etimología mostraría inmediatamente el carácter de urgencia con el que se tuvo que forjar el término y bajo qué condiciones.

Concretando, en el mundo del Arte tenemos este epígrafe de difícil explicación llamado "videoarte". Todo el mundo lo ha oído alguna vez pero pocos son los que se pueden manejar con una definición resoluta del fenómeno. ¿Cómo es posible que tengamos que ponernos a considerar como válido algo que casi no sabemos ni en qué consiste? ¿Cómo puede surgir una práctica tan ambigua? Una aproximación un poco simplista, pero que nos posicionaría en un punto de partida radicalmente diferente del que ahora partimos, podría ser la de concebir el vídeo de creación como una mera revolución técnica a disposición del artista, como lo

fueron el descubrimiento del lienzo y el óleo en el Renacimiento. También cabe la posibilidad de que el artista prefiera la cámara y el ordenador a los pinceles y el óleo, estos primeros mucho menos cancerígenos que los últimos: es más fácil y económico trabajar, almacenar o enviar cintas de vídeo y *CD-ROMs* que lienzos, dibujos o esculturas. Además, el vídeo, como es más que evidente, incluye dos nuevos recursos creativos decisivos: sonido y tiempo. Estos nuevos elementos permiten al artista plástico poder comunicar conceptos más elaborados o complejos. En definitiva, el vídeo como medio artístico, en principio, no es más que una mera revolución práctica. Una revolución en las infraestructuras del Arte y que, según la teoría marxista, conseguiría traer un cambio (a mejor, se entiende) en las metaestructuras (ideología, moral, ética…).

El videoarte parece que esté de moda y es lógico si pensamos que vivimos en una sociedad donde los medios de comunicación han copado todo el protagonismo y la televisión (su mejor vehículo) es el paradigma de la contemporaneidad. Solo como un ejemplo puntual se ha de comentar el caso real de un presentador de radio dando la noticia de una exposición en la que se iban a mostrar piezas de videoarte; para este presentador, las piezas de vídeo eran la novedad y lo realmente importante de esta exposición y toda la charla se centró en torno a las mismas. Parece ser que para el gran público, o por lo menos para el interesado en las Artes, el vídeo de creación es ciertamente la forma de creación artística que naturalmente corresponde a nuestro tiempo. El vídeo de creación despierta más expectativas y recibe más atención, aunque solo sea por lo novedoso, que la pintura o la escultura, a pesar de la, muchas veces comprensible,

falta de calidad de las piezas. El vídeo es, en definitiva, parte ineludible del futuro de las Bellas Artes.

Se sabe de artistas que sin tener un conocimiento profundo del medio, se lanzan a la creación videográfica, lo que a priori debería de ser mejor que aquellos casos en los que el individuo, teniendo un conocimiento técnico del medio pero desposeído de una formación artística, igualmente se dedica a ello; en este caso, la maquina sustituye al hombre. También se conocen artistas que se ven abocados al vídeo porque, según ellos mismos, la pintura no tiene futuro: cuántas veces hemos oído decir que la pintura ha muerto. Salvo en algunos casos, como el de Laura Baigorri en la Universidad de Barcelona y el de Josu Rekalde en la Universidad del País Vasco, en el resto de universidades del Estado español las clases sobre el vídeo de creación las imparten voluntariosos técnicos audiovisuales o

profesorado venido de otras disciplinas y que, de una manera espontánea o *amateur*, se introducen en la materia. Pocas clases son impartidas por profesores formados en esta novel corriente artística y que, por consiguiente, puedan dominar el lenguaje y las técnicas audiovisuales, al igual que se dominan las técnicas de la pintura al óleo o las del dibujo. Con todo esto, solo se pretende apuntar el hecho de que existe un reconocimiento y un interés por el vídeo de creación importante y unas carencias académicas casi proporcionales a este interés. Carencias académicas de dificilísima subsanación atendiendo a la diferencia de velocidades entre la anquilosada y lenta investigación académica estandarizada en países como el nuestro y el vertiginoso desarrollo de las nuevas manifestaciones artísticas.

Como ocurre en otros países, la fenomenología del videoarte viene determinada por la tradición

histórica del cine experimental y por la existencia del medio televisivo. Determinada a través el cine experimental, porque generalmente se le entiende como un predecesor de la práctica videográfica de artista, pues en apariencia, y formalmente, es difícil ver la diferencia entre ambas prácticas, si juzgamos solo los resultados (las piezas en sí mismas), y, también, porque se ha llegado a decir que las prácticas videográficas de artista han de ser entendidas como una democratización del cine experimental. En el caso de la televisión, este determinismo se produce a causa de que, por alguna singular razón, la televisión ha conseguido someter la psique del gran público y constriñe de una manera casi absoluta el modo de ver una pantalla: este objeto crea ya de antemano las condiciones del visionado de los contenidos que muestra. La no linealidad del vídeo de creación, sus sofisticados contenidos y su intención última se

oponen diametralmente al hecho televisivo, lo que irrita al espectador y hace que asocie el vídeo de creación a una "cura" anti-televisión. En el caso de la televisión, nos encontramos con un determinismo negativo, de oposición. En resumidas cuentas, se trata, pues, en ambos casos, de explicar la propia existencia del vídeo de creación, o bien como una reacción a la programación televisiva, o bien como una continuación del cine experimental. Lo que aquí se propone, por considerarlo más apropiado, es el desligar el vídeo de creación de estos avatares y considerarlo dentro del mismo conjunto de discursos con los que apreciamos la pintura, la escultura y las diversas formas de creación que tradicionalmente ha comprendido las Bellas Artes. Es cierto que las nuevas técnicas y los nuevos formatos suponen un desafío a las formas de entender el Arte que hemos heredado, pero el vídeo

de creación pertenece indudablemente a esta parcela de la vida cultural.

¿No es más creíble y fácilmente asimilable el hecho de pensar -como seguramente haya sido el caso- que el *PortaPack* (los primeros reproductores/grabadoras de vídeo) fueron una nueva herramienta y no un arma contra los medios de comunicación audiovisual de masas? Es cierto que en *Fluxus*, y para otro puñado de artistas, este era el objetivo, pero ni siquiera para el mimo Nam June Paik el vídeo fue algo tomado por los artistas para luchar contra la televisión. A pesar de lo dicho, tenemos que reconocer que esta tesis, esta oposición entre videoarte y televisión, es una idea muy arraigada en los actuales discursos del Arte y

la teoría crítica; incluso el renombrado Gilles Deleuze así lo sostiene en su libro *Negotiations*[1].

Ant Farm, *Space cowboy meets plastic businessman*, 1969.
Performance en el Alley Theater, Houston, Texas.

---

[1] DELEUZE, Gilles (1986) *Negotiations*
Columbia University Press, New York
Parte 2, Cinemas, Carta a Serge Daney: Optimismo, pesimismo y Viaje  Pg. 76 línea 18  Deleuze opina que existe una oposición radical entre los objetivos de la Televisión y los del Cine como medio artístico, oposición que se acentúa aun más en el caso del videoarte.

Nam June Paik, *Global Groove 1973*

Nam June Paik - *Electronic moon No. 2* - 1969

Sin embargo, y para establecer un paralelismo nada descabellado, podríamos decir que hoy nadie juzga ni hace la más mínima asociación o comparación entre los frescos de Miguel Ángel y el trabajo de los "pintores de brocha gorda" (profesión tan respetable como la de artista, por supuesto) a pesar de utilizar ambos los mismos materiales y pigmentos, a pesar de que, básicamente, tanto Miguel Ángel como los anónimos pintores primordialmente cubrían superficies de pintura con fines decorativos. Nadie, jamás, planteó una oposición entre el oficio de pintar fachadas y el de pintar frescos: son actividades diferentes. De este modo, sería oportuno plantear la posibilidad de un vídeo de creación independiente del medio televisivo. Aunque sea verdad que comparten una base tecnológica, una obra de Arte en vídeo (videoarte) está más cerca, epistemológicamente, de

una pintura de Yves Klein que de cualquier posible elucubración antitelevisiva.

Parece ser que, en el afán de amasar un cuerpo de obras vídeo-artísticas, hoy en día, todo vale. Y ya que los paradigmas estéticos de la modernidad quedan obsoletos para muchos, este "todo vale mientras no se sepa muy bien qué es" viene a llenar el vacío dejado por los primeros. Tal es la opción de los perezosos a quienes les cuesta esfuerzo el argumentar criterios que vengan a complementar los criterios de anteriores paradigmas y discursos históricos. La academia del Arte tendría que plantearse más en serio la emergencia de esta nueva forma de creación, teorizar sobre su existencia e incluirla en los anales de su historia. Debería de aplicarse un cierto rigor "científico propio", desde el punto de vista artístico, a todo aquello que generalmente se considera videoarte. La famosa sentencia de Kant a propósito del hecho estético –

"no existe una ciencia de lo bello, solo una crítica de ello" -, tras dos siglos de consolidación de las disciplinas que hoy llamamos artísticas, podría muy bien cuestionarse en un cierto grado, aunque solo fuera para paliar la desazón que el vídeo de creación produce a académicos, artistas, coleccionistas, etc. Nos parece difícil, incluso pernicioso, imaginar la aplicación de métodos empíricos en las Artes y las humanidades; quizá incluso sea imposible, pero lo que resulta innegable es que para el entendimiento de los nuevos avatares en el Arte se requiere un trabajo de reflexión que sea capaz de fabricar argumentaciones que puedan ser aceptadas con el mismo peso y la misma capacidad discursiva que las que tienen las aseveraciones provenientes de campos como la Antropología, el Psicoanálisis, etc. Quizá no se puedan trasladar a las humanidades estos mismos criterios empíricos y/o matemático- técnicos; tal vez tendríamos que

avanzar contextualizando y relativizando. Sin embargo, existen instrumentos lógicos y psicológicos, elementos de consenso, factores sociológicos, convencionalismos político-culturales, etc., que permiten crear los criterios artísticos y los elementos de valor necesarios para discernir y entender una obra de Arte y diferenciarla de algo que no lo sea. No podemos considerar de igual modo los trazos de un niño en su cuaderno que los apuntes de Miró.

La duda o sospecha de fraude está demasiado presente en el panorama artístico actual. Duda que hasta los más consolidados artistas y académicos oculten en su interior. Y sospecha de fraude que, lejos de ser debilidad o talón de Aquiles, podríamos y deberíamos de transformar en motor de una legitimidad, si se quiere, posmodernista; algo así como la duda metódica en las demás ciencias empíricas.

# I Replanteamiento de los condicionantes preexistentes al vídeo de creación: de la cuestión del Arte

## I.I Obviedad

Parece una nimiedad, propia de un principiante, el preguntarse clara y simplemente ¿qué es el Arte? En el mejor de los casos, esta cuestión puede ser condescendientemente admitida solo si se valora en algo lo que de bueno pueda tener la presupuesta ingenuidad que, de una automática, atribuimos a aquel que formula la pregunta. Pero esto es en el mejor de los casos, porque la realidad nos demuestra que se trata de una de las cuestiones más incómodas que se pueda

formular a estas alturas. Ya se sabe que esta pregunta no tiene respuesta, y si la tuviese sería una del tipo alusiva-elusiva, o ya directamente de signo mesiánico. Todos y ninguno sabemos exactamente qué es el Arte y, siendo esto así, no es de extrañar que el videoarte, como una nueva manifestación artística, sea de entrada un material polémico que parece requerir una reflexión teórica específica.

## I.II  Apreciaciones microscópicas

¿Es el mero hecho, y solo el hecho, de hacer algo con una intención artística (pintar, esculpir, componer, escribir) ya Arte? ¿Se trata entonces esencialmente de una acción en sí misma y por sí misma o, de otro modo, el Arte es el producto de esa intencionada acción? Es obvio que no todo lo que se hace con una pretensión artística es Arte porque solo un porcentaje mínimo de lo que hacen los artistas (cubrir con pintura, diseñar volúmenes, articular sonidos o escribir) es entendido y admitido como Arte. Que un objeto o una actividad sea admitida como Arte depende de su implementación en el tejido y las dinámicas sociales. El Arte, como fenómeno social, tiene un modo de existencia muy particular sometido a rigores temporales relativos a su funcionalidad y su valoración. El Arte no lo es en

sí mismo, como una silla lo pueda ser. El Arte es algo que un grupo o grupos deciden que lo sea, llegando incluso a darse la paradoja de que, muchas veces, los objetos que van siendo aceptados como Arte ni siquiera estuvieron hechos con esa intención (*p.ej.* la tan imitada *Dama de Elche*). Cualitativamente, parece mucho más artística la decisión de admitir esta pieza arqueológica como un objeto de Arte que el propio trabajo del escultor y el objeto final. Como vemos, es difícil de emplazar con firmeza el concepto *Arte* incluso en los objetos artísticos, pero, además, y para mayor confusión, se usa indiscriminadamente el significador Arte como adjetivo calificativo delante de casi cualquier cosa (*el Arte del sombrero, el Arte del vino, el Arte de la horticultura, el Audi A8 como obra de Arte…*) que haya alcanzado un cierto nivel de sofisticación y perfeccionamiento. Llegados a este punto, la indefinición del término es notoria.

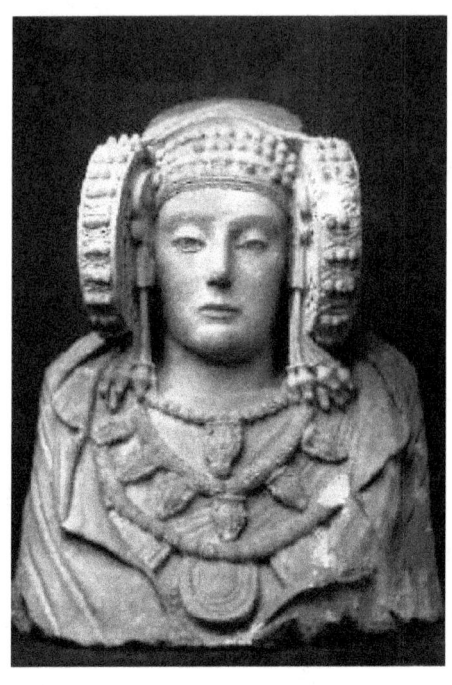

*Dama de Elche*, siglos V-IV antes de la era común (a.e.c.) en el Museo Arqueológico Nacional de España (Madrid)

*Dama de Elche* de Manolo Valdés 2004. Exposición temporal en Málaga, España. 2009

## I.III Después de la tormenta

Existe una diferencia arquetípica radical en la intención de esas acciones que se llevan a cabo con la voluntad de producir Arte y que, generalmente, es muy distinta de la intención y de los objetivos de, por ejemplo y en el caso de la pintura, pintar con mínimo un motor para evitar que se oxide. Es más, incluso una pintura ideada para decorar una estancia nos parece menos artística que otra que no haya sido marcada por este condicionamiento funcional de tener que decorar. El fondo de la cuestión reside en esa *voluntad*. La función de una obra de Arte, hoy por hoy, ya no es únicamente la de decorar, esa función o funciones del Arte son en la actualidad múltiples; han cambiado radicalmente en las últimas décadas y todavía no resultan muy claras para muchos. Esas funciones, en gran

medida, quedan todavía por concretar. Aceptando esto, podría decirse que el concepto *"Arte"* más genuino se materializa en este tipo de acciones arriba mencionadas, aunque Arte no sean solo estas. Una de las aportaciones del Dadaísmo fue la de identificar este concepto puro de Arte en la propia voluntad de la acción y así desvincularlo de la materia. Pero todavía nos cuesta entender el Arte sin un sempiterno objeto físico en el que se materializa y que pasa a encarnar nuestra noción de Arte. Superar esta menudencia es uno de los mayores retos del videoarte: para ver algo como Arte, el objeto físico tiene que estar permanentemente presente, por el contrario, si esa visión aparece y desparece apretando un botón, nos cuesta mucho más asociar lo que vemos en la pantalla con nuestro imaginario del Arte.

Generalmente se aceptan a la vez sin problema dos nociones diferentes de lo que es el Arte: el *Arte*

*como objeto* (una escultura) o el *Arte como disciplina* (el Arte de la escultura). Cuando el caso es el de identificar lo que constituye el Arte en una obra, en un objeto, se utilizan para ello una serie de variopintos criterios que validan y constatan esa correspondencia *Arte-objeto*; correspondencia que deviene entonces una especie de unidad metaobjetual. Para la gran mayoría de ciudadanos, esos criterios les vienen dados incuestionablemente y, dentro de esos criterios, las excelencias técnicas y de ejecución han quedado ya como algo anecdótico o trivial a la hora de asegurar el valor y la veracidad de una obra de Arte en su forma física. Ahora se trata de otro planteamiento, de otro tipo de criterios.

## I.IV Reconsideraciones

Cabría preguntarse entonces, muy razonablemente, si, ¿Es Arte el objeto artístico en sí mismo y por sí mismo? Ya desde principios de siglo XX queda bastante claro que no; la pieza *Fontaine* de Marcel Duchamp es un urinario exactamente igual a cien mil otros que, por supuesto, no son Arte.

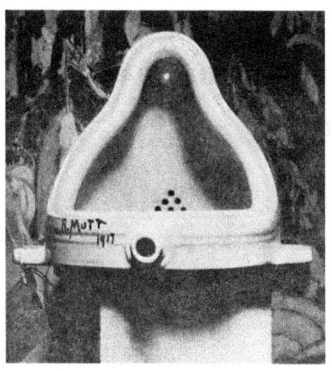

*Marcel Duchamp, Fontaine 1917*. **Fotografía de Alfred Stieglitz en la galería 291 de Nueva York**

Si hemos de considerar la forma física y la mera materialidad de los objetos artísticos nos resultaría imposible mantener ciertas afirmaciones categóricas como la que ocupa este ejemplo. Este hecho añade una dimensión extramaterial al objeto artístico al mismo tiempo que se produce una unión entre entidades de planos muy diferentes: lo físico y lo ideológico. Los objetos que normalmente llamamos Arte llevan asociados íntimamente a ellos unos discursos que les hacen ser lo que son, Arte. La única diferencia entre un urinario de porcelana y la obra *Fontaine* es lo que se dice y lo que se hace con él, pero el objeto en sí es el mismo exactamente.

¿Sería entonces Arte este discurso? Aunque discutible, parece claro que no: los discursos del Arte son indivisibles de los objetos artísticos a los que se adhieren; si no podemos localizar el Arte en la acción de crear porque necesitamos un objeto, tampoco lo podemos hacer aquí. Además, los

discursos artísticos nacen casi siempre a posteriori, son destilados a partir de la existencia y puesta en funcionamiento de los objetos artísticos. Por otro lado, el intentar aprehender el término *Arte* atendiendo fundamentalmente a los aspectos discursivos, paradójicamente, no soluciona nada, ya que el método de estos discursos, lo que en conjunto llamamos Estética, es por definición indefinido. Etimológicamente, el vocablo griego *Estética* en griego, *significa juicio de valor*. La Estética es (o debería de ser) algo reconocido como absolutamente subjetivo y, por tanto, una disciplina que no debería más que poder aconsejar y no imponer. Incluso, como antes apuntábamos, Immanuel Kant lo deja ya claro en su *Crítica del Juicio*: - No podemos hacer un juicio de lo bello, solo una crítica de ello.

Parece que son infructuosos los esfuerzos por aclarar esta cuestión del Arte mirando por separado materia e ideología. Lo que debemos buscar es un

hecho casi mágico, similar a la multiplicación de los panes y los peces de la tradición cristiana (no solo por el incremento superlativo del valor económico de los objetos artísticos) que se produce cuando ideología y materia dan lugar al surgimiento de la obra de Arte; un hecho muy particular que requiere atención. Aunque la obra de Arte dinamiza la materia y la ideología, lo insólito y exclusivo de la obra de Arte es el puente-unión entre materia e ideología. Es el *puente* lo efectivamente atrayente, lo valioso, lo mágico.

## I.V  Un nuevo paradigma[2] del entendimiento

Por otro lado, los intentos de aprehender en un discurso enciclopédico la estructura conceptual que entendemos como Arte, y que vive en la consciencia colectiva, no es verdaderamente una ingenuidad: es una sospechosa presunción arrogante y modernista. Es verdad que nos sería de gran ayuda, si fuese posible, tener fijada esa estructura conceptual para así poder avanzar las tesis y los discursos que ayuden a materializar y mejorar el fluir de ese

---

[2] De ahora en adelante, las acepciones de los término paradigma o paradigmático, será la que comúnmente se manejan en los textos teórico-críticos en el contexto transnacional y que se definen como un acontecimiento o hecho que ha cambiado el curso de una realidad o devenir y no solo como un hecho ejemplar, hito o marca según se define en el diccionario de la Real Academia de la Lengua Española

extraño impulso artístico que nos lleva a hacer y amasar vídeos como obras de Arte. Pero hemos de renunciar a este estéril empeño y, en vez de ello, limitarnos a identificar medias verdades (siempre en función de su operatividad) y otras dinámicas relacionales del ideario-Arte con el entorno en el que se implementa. Podríamos, por último, intentar, simplemente, caracterizar al Arte según un tipo específico de funcionamiento de los objetos a tal efecto concebidos. Esto sería ya de una gran ayuda a la hora de mitigar las frustraciones propias de una nueva vía artística que se abre camino en un entorno híper conservador al tiempo que cualitativamente volátil y relativista. Esto que parece una contradicción no lo es; el híper conservadurismo de los discursos teóricos y críticos del Arte y de las instituciones artísticas es la respuesta beligerante y, diametralmente opuesta,

que se da a la naturaleza específicamente eventual del Ideario-Arte.

Tiene mucho más sentido práctico un intento de caracterizar que un intento de definir el Arte. Podemos llegar a registrar y ordenar cronológicamente todas las singularidades cualitativas de las reacciones, de las consecuencias, de los procesos creativos y de las circunstancias que posibilitan la existencia de la obra de Arte y extrapolando este registro a nuevas disciplinas, como el videoarte, tendremos un circunstancial barómetro que nos guiará en el proceso de entendimiento y asignación de valor a los nuevos objetos artísticos. Las estructuras ideológicas son grupos de conceptos que varían con el tiempo y por el número de personas que las comparten; este barómetro circunstancial (porque se corresponde a la taxonomía de un momento particular) puede a su vez quedar inscrito en el registro cronológico de los

gustos y aficiones de nuestra civilización; y eso es todo.

Como vemos, el calificar algo de obra de Arte, el asignar valor a esa obra, el dar significado, el otorgarle trascendencia, es un asunto complejo integrado por realidades pertenecientes a esferas y planos muy distintos, incluso a veces muy distantes: *p.ej.* la esfera de las inversiones financieras en Arte versus el plano de la experiencia de lo Sublime[3] a través de su práctica y/o contemplación.

---

[3] Se ha de aclarar que la acepción del término *Sublime* que se maneja en este ensayo, de ahora en adelante, es la acepción kantiana del término y que es como se usa habitualmente en los escritos de teoría crítica generalizada en los países anglosajones y germánicos. Según Immanuel Kant, lo *Sublime* es todo aquello que el lenguaje no puede aprehender o representar, siendo el concepto *Muerte* el más claro ejemplo de ello. También cabe señalar que *Sublime* según esta acepción es diferente de *Inconmensurable*: una cosa es no poder aprehender con el lenguaje y otra cosa es no poder medir algo.

# I.VI Pistas

Para ir finalizando estas consideraciones acerca de la cuestión del *Arte,* todavía surgen unas preguntas más: - ¿Si todo es tan complejo y subjetivo, este "cientificismo" que vemos hoy en día en algunos movimientos socio-culturales alrededor del Arte, y que obligadamente aqueja también este mismo texto, no parece sospechoso? ¿No es todo lo anterior suficiente razón como para abandonar un intento de definir el Arte y preocuparnos más por la vivencia del mismo?   - Estas cuestiones se responderán solas en la mente del lector con el tiempo.  Lo que queda patente es que es infinitamente más significativo este "cientificismo" del mundo de Arte de nuestros días que saber qué es el Arte. El sucumbir a lo científico nos revela hasta qué punto nos angustia la irresolución de esta

estructura ideológica y cultural. Este cientificismo es uno de esos rasgos cualitativos de la entelequia "Arte" en la primera década del siglo XXI. Pero seamos más precisos, lo realmente sospechoso no es el intento de análisis de esta realidad, sino los criterios y métodos empleados y, sobre todo, los fines últimos (ya preestablecidos) a los que estos análisis intentan llagar. Y son sospechosos porque existe, inherente a esto que llamamos *Arte*, un espacio de libertad y de duda, de ansiedad y de desconocimiento del que, queramos o no, no podemos sustraernos y que, en última instancia, dignifica y justifica la investigación en las Artes.

Parecería que, en el campo de conocimiento que el Arte conexiona, estuviéramos en el mismo estadio que la Filosofía contemporánea en la que ya no se pregunta quiénes somos, de dónde venimos y adónde vamos; existen cuestiones filosóficas más cercanas, más apremiantes y de más fácil solución.

Las gentes inmersas en la epistemología del Arte se encuentran en esta misma tesitura: crean (obras, textos, eventos) dando por supuesto que lo que hacen es y está inscrito en esa esfera abstracta y general que llamamos Arte. La intención de esa voluntad creadora es garante suficiente. Además, existen cuestiones relativas a la significación y al conocimiento en general que son mucho más acuciantes o que, por lo menos, afectan de una manera más directa a la obra (a la praxis y a su implementación) que el saber qué es *Arte*.

No hace falta saber de dónde venimos o a dónde vamos porque es más que evidente que existimos y que el plantearnos estas cosas no ayuda en nada, o en muy poco, con la realidad inmanente del entorno y del modo de existir. El hecho creativo, y esto es verdad en muchos casos, se realiza a menudo sin plantearse, con la importancia que requiere, qué cosa es aquello que llamamos Arte.

Esto es así porque dichas argumentaciones son consideradas bizantinas o ingenuas, como al principio se mencionaba. Es así, porque en definitiva estas nociones tienen un peso relativamente pequeño dentro de la obra en la que compiten con otras argumentaciones y otros agentes provenientes de planos menos teóricos y más prácticos (viabilidad, comercialización, exhibición, funcionalidad, aportación crítica, etc.).

Todos tenemos una definición de Arte con mayúsculas con la que nos las arreglamos. El concepto Arte es diferente a casi todos los demás conceptos complejos; el concepto Arte está abierto, no es preciso y, además, cambia porque queremos que cambie. La mayoría de los demás conceptos complejos (p.ej.. *la libertad, la ideología política, el concepto de estado o nación...*) tienen definiciones que permanecen inmutables aun cuando quedan obsoletas, ya que sirven como punto de partida de

otra precisa, definición. Otra particularidad más que evidente, pero que se tiene en menos, es que el Arte, como fenómeno o como epistemología, no incumbe exclusivamente a un grupo de especialistas sino a la totalidad de la Humanidad (incluso a aquellas gentes de culturas que ni tienen, ni han tenido noción alguna de algo parecido a lo que nosotros los occidentales llamamos Arte). Todo el mundo, se sea creativo o no, tiene su definición, sus expectativas e, incluso. sus exigencias sobre lo que el Arte ha de ser o no ser. Cuando se crea, o se produce, se hace siempre respondiendo consciente o inconscientemente a esa definición propia de qué cosa es el Arte y simplemente por ello es necesario el pararse a reflexionar sobre este principio básico y generador. Así pues, no parece muy inteligente el querer obviar la pregunta al mismo tiempo que resulta bastante significativo el tacharla de ingenua. Lo que esta línea de cuestionamiento tiene en

común con la noción de ingenuidad es que las dos se localizan en un comienzo. Y, efectivamente, esto es demasiado peligroso, demasiado costoso; reconsiderar la generalidad que llamamos Arte puede levantar cuestiones tan serias que llamen a un nuevo paradigma y proclamen la muerte de tal o cual género. Es justo en este punto donde debemos posicionar la entrada del vídeo, ya sea como género, como soporte o como actividad. La irrupción del vídeo parece conllevar para algunos puristas-alarmistas la muerte de alguna otra cosa (*Video killed The Radio Star*), cuando en realidad se trata únicamente de una tecnología que posibilita la creación. Es casi lógico que presupongamos que hemos de barajar solo una definición de los conceptos (poseer varias sería más enriquecedor, según la circunstancia, pero podríamos incurrir en incompatibilidades) para funcionar mejor, pero ¿por qué las relaciones con los nuevos elementos dentro

del Arte han de ser excluyentes o de opuestos confrontados?, ¿es que no cabe la posibilidad de, sencillamente, ampliar el rango de las características de esta indeterminación llamada Arte? La definición es una utopía, pero el conjunto de criterios, procedimientos, motivaciones y circunstancias que producen la obra son siempre limitadas y son parciales. Este conjunto responde al entorno del que crea, a sus aspiraciones, a las oportunidades que se le den y a los privilegios a los que pueda haber tenido acceso. Son estas circunstancias a las que la obra ha de responder en primer grado. Y son estas circunstancias y estos rasgos cualitativos característicos los que han de asignar la condición artística a una pieza. Después, si acaso, llegará ese otro trabajo, igualmente creativo, de la interpretación en la Historia o valoración y asignación de significado y que a la postre depende poco del creador. En resumen:

cuando se habla de Arte, uno puede adentrarse en las profundidades metafísicas a las que la fenomenología del término parece llamar o limitarse a las concreciones de la, también fenomenológicas, existencia de las prácticas y de las obras en sí. Esta última línea de cuestionamiento nos evita el tener que entrar en la más primigenia de las cuestiones, la del Arte.

## I.VII  Discriminaciones

Se da por sentado que el artista posee una "vocación", es decir, que está dotado de un impulso psicológico que lo impele hacia la creación de objetos estéticos, especiales y artísticos.  Es esa misma vocación lo que faculta al artista ante la sociedad para la producción legítima de objetos artísticos sean estos cuales fueren.  Siguiendo la polaridad establecida que, es sus varias escalas, y cuyos extremos absolutos serían por un lado el artista bohemio, irracional y casi anárquico, y, por otro, el artista absolutamente racional y profesional en el sentido más funcional y técnico, en esta imaginada polaridad y sus varias escalas, la mayoría de los artistas socialmente acreditados se situarían en principio dentro más del lado del artista

"existencial" (o fenomenológico) que en el lado del artista profesional, entendiendo por profesional, como ya hemos dicho, aquel artista que, dotado de una formación ortodoxa al uso, promueve su trabajo y su carrera según unos cánones y dentro de un marco institucional o mercadotécnico en el que el rigor y el afán de prestigio y/o del éxito económico priman sobre las más pasionales nociones del artista vocacional. De una parte, no queda más remedio que admitir que el mero intento de argumentar en defensa del vídeo o del Arte digital caería dentro del menos errático plano profesional y que, indefectiblemente, la gran mayoría de referencias se extraerán de todo este cuerpo de información "profesionalizada" o institucionalizada. Pero el verdadero sujeto, el verdadero centro del estudio es ese loco y excéntrico artista a través de quien se manifiesta el trazo de eternidad que el Arte baja para que viva entre nosotros. El problema estriba

en que en este tipo creador artístico intervienen elementos paracientíficos (la inspiración solo la podemos transcribir en discurso desde un punto de vista psicológico en el mejor de los casos, la inspiración mágica o mística es difícilmente asimilable por el actual *statu quo* académico, aunque en los últimos años las corrientes post-estructuralistas se hayan atrevido con el intento[4]).

Esta inclusión de elementos desconocidos o poco empíricos explica, y exculpa en parte, las peculiaridades metodológicas y científicas de los discursos del Arte, la manera de entender y aceptar la obra, incluso las estrategias docentes. También explicaría esta paradoja del Arte contemporáneo que es ideológica y aparentemente anti burgués,

---

[4] Nos referimos al trabajo de Alison Saar. *North American Women Artists of the Twentieth Century*, edited by Jules Heller and Nancy G. Heller, Garland Press, New York, 1995

pero se dirige y se nutre de este grupo, al mismo tiempo que gran parte de los artistas de éxito son burgueses de pro. Nuestro texto quiere limitarse al estudio de los sujetos "profesionales" implicados en asuntos artísticos, si bien nos encontramos con que, por definición, los sujetos genuinamente creadores han de mantenerse en el lado existencial de la polaridad y, por lo tanto, el empeño de aplicar una cierta lógica discursiva es poco objetivo al mismo tiempo que necesario. Lo cual ya es saber algo[5].

---

[5] -"Si un error hizo hombre al animal, la verdad volverá a hacer animal al hombre" de Friedrich Nietzsche en *Humano Demasiado Humano* 1878. Del mismo modo, si los antropólogos marcan la aparición del *Homo Sapiens* justo en el momento de la aparición de las pinturas rupestres (que hoy en día consideramos Arte) sería este "el error" del que habla Nietzsche y la verdad que nos devolverá al estado que propugna Nietzsche coincidiría con el ideario que Alison Saar propone con sus obras y que solo podrá ser alcanzado implementado esta extraña y paradójica verdad (le definición de Arte reiterada en este texto) que es simultáneamente racional e irracional.

Otra puntualización sobre la idea de este capítulo: la noción de Arte sobre la que argumentamos es la que se tiene hoy y aquí; es la que se formula considerando un entorno sociocultural determinado y al cual va dirigido este texto. Con esto queda claro que el análisis y las posibles conclusiones o aclaraciones que pueda aportar este texto son muy concretas y se oponen a cualquier intención de generalización universal o maximalista. Los rasgos característicos cualitativos que debemos buscar en una nueva obra de Arte vienen perfilados por sus circunstancias contemporáneas; todo lo lejos que podríamos retrotraernos en el tiempo en busca de datos fiables que afectasen directamente a esta esquiva y confusa noción de Arte y su presente situación no irán más allá de mediados del siglo XVIII. Sería bastante preciso y oportuno ligar el nacimiento (discreto) de nuestra concepción del Arte con el surgimiento de la

Ilustración como fenómeno cultural y social; con la subida del método científico como instrumento para entender y analizar el mundo y la realidad y también con la llegada de los modos de organización social y política de los estados modernos. Esta manera de entender el Arte contemporáneo abre un debate (en el que no entraremos aquí) sobre si Artefactos anteriores a estas épocas son o no son Arte, o sobre si los primeros textos que ya hablan del Arte, como tal, en el Renacimiento italiano, han de ser valorados igual que los actuales discursos. Ha habido cambios paradigmáticos en la manera de pensar y actuar que hacen imposible, objetivamente, el entender en su intención originaria estos objetos y estos textos anteriores al siglo XVIII.

## I.VIII  Al grano

Este capítulo no intenta, como ya hemos visto, adelantar una conclusiva definición de qué es el Arte. Es mucho más fácil, más efectivo y sobre todo mucho más viable el definir, por ejemplo, qué es un centro de Arte contemporáneo, quienes son, cómo funcionan y qué intereses mueven a los galeristas, qué políticas se implementan en los medios de comunicación especializados o qué problemas específicos plantea la enseñanza de las Bellas Artes. Las mismas sí que son cuestiones reales y pertinentes; cuestiones que abordaremos en capítulos posteriores, siempre en relación con el fenómeno del videoarte.

Por el momento, no obstante, nos limitaremos a tratar de entender mejor "eso" a lo que el significante Arte designa y que no podemos eludir al considerar lo que llamamos *videoarte* por razones tan simples como contundentes. Y como parece que está siendo demostrado, efectivamente, es fútil, incluso impreciso, el querer ni siquiera imaginar que exista un concepto global y absoluto al que los significantes *Arte* o *videoarte* hagan alusión. Esa generalidad absoluta solo existe en el lenguaje, y, por ende, en nuestra mente. El significador *videoarte* se refiere a una multiplicidad en movimiento. La cuestión de relevancia aquí es darse cuenta de esto mismo, de que esta abstracción mental, esta estructura ideológica, es un ideal lingüístico al que, por mucho que a algunos pueda sorprender, la propia realidad secunda y trata de alcanzar.

Solo podemos trabajar con afirmaciones eventuales y que, sin embargo, han de dar respuesta

a situaciones muy concretas, tales como la de calcular el valor económico de una pieza de videoarte o, incluso, discernir si lo que el museo ha comprado es en realidad una pieza de videoarte y no un mero videoclip que documenta una *performance*, por ejemplo (esto lo hemos comprobado en el MUA de Alicante). Son las limitaciones del propio discurso como vehículo de comunicación; se lucha continuamente por estar en el lado empírico-discursivo a sabiendas de sus imprecisiones. De igual manera, la idea de Arte es un requisito del discurso y solo como tal ha de ser entendido: en su funcionalidad e implementación. Aun así, pero no a pesar de esto, cabe introducir apreciaciones que puedan clarificar las dinámicas que genera la producción artística y los criterios a los que está sometida; estos sí son objetivos reales que podremos abordar aquí. Preguntémonos: ¿Qué hace la obra de Arte?, en vez de ¿qué es una obra de

Arte? Mary Anne Staniszewski, en su libro *Believing Is Seeing*[6], plantea esta nueva perspectiva de una manera bastante lúcida: –"Las más poderosas y obvias verdades dentro de las culturas son a menudo las cosas que no están dichas y no son admitidas directamente. En la era moderna este ha sido el caso de Arte.

Todo lo que conocemos sobre nosotros mismos y nuestro mundo está perfilado por nuestras historias. Nada es natural en el sentido de que pueda estar fuera de su tiempo y lugar particular. Cuando vemos, sentimos, tocamos, pensamos, recordamos, inventamos, creamos y soñamos tenemos que usar nuestros símbolos culturales y lenguajes.

---

[6] STANISZWESKI, Mary Anne, *Believing Is Seeing*. Penguin Books Inc. New York. 1995

Dentro de estos lenguajes el Arte ocupa un lugar particularmente privilegiado y visible. Observando el Arte podemos comenzar a entender cómo nuestras representaciones adquieren significado y poder"-. Dicho de otro modo, es en el velado conjunto de conceptos heterogéneos o grupos de conceptos, ideologías y discursos (y la manera en la que se relacionan) que el Arte aglutina donde encontraremos las claves para resolver los problemas concretos que los nuevos medios artísticos nos plantean. Para los más entusiastas del Arte, es de hecho la manera de mirar al mundo y entender mejor sus avatares.

El trabajo que se debe realizar, este tratar de poner en claro el sufijo Arte en el término videoarte, después de todo lo dicho, adquiere nula relevancia y objetividad, pero, como ya veremos, no va a ser tan sencillo acallar su resurgimiento aun desde la perspectiva más cercana y en principio objetiva que

propone este texto. El trabajo de clarificación o racionalización que propone Mary Anne Staniszewski, a través del cual vamos a obtener una impresión determinada de este mundo, puede ser llevado a cabo de múltiples maneras permaneciendo siempre dentro de los límites de lo constatado y aceptado. Podríamos hacer una genealogía de los diferentes discursos que han tratado el tema de lo *Sublime* y lo *Bello* desde sus correspondientes puntos de vista morales o éticos; el resultado rayaría la exégesis del Arte evitando así los peligros de la hermenéutica; simplemente re-presentaríamos en un análisis histórico todas esas ideas "místicas" que han formado la noción de Arte que tenemos ahora. También podríamos limitarnos a hacer un análisis socio-político de los modos de funcionamiento de las principales instituciones que validan la obra de Arte. O también podríamos lanzarnos a un análisis psicológico (científico) del fenómeno creativo en los

individuos y, por último, podríamos hacer un frío estudio de mercado si lo que quisiéramos fuese el reposicionar esta actividad en un marco menos contingente. Al final, seguimos en este mismo campo de indeterminaciones donde por el imperativo discursivo se necesita reconstituir permanentemente el *blueprint* de la actividad creadora. Existe algo que permanece velado, como dice Mary Anne Staniszewski, además y principalmente, en el origen de la idea artística, ese elemento enigmático vive en el origen de la voluntad creadora, esa "chispa" permea y ha de estar presente siempre en todo lo que tenga relación con el Arte. El cuestionamiento de qué es Arte es en realidad preguntarse por esa esencia y es una pregunta que resurge una y otra vez; parece un duende filosófico que no hemos podido todavía atrapar. Todas las respuestas, todos los intentos de encerrar al duende quedan desfasados casi

inmediatamente ya que este cambia sin cesar. Las respuestas, las conclusiones a las que lleguemos son jaulas en las que nosotros mismos, y no el duende, quedamos atrapados. La teoría del Arte puede llegar a resultar castradora si se la considera de forma dogmática.

## I.IX La necesidad de un modo de existencia propio

Si uno se quiere dedicar a la Medicina o al Derecho, lo primero que le queda claro es en qué consisten fundamentalmente estas carreras. Existen definiciones bastante claras sobre que es la Medicina, la Biología, el Derecho, incluso la Literatura. Con las ciencias es todo mucho más sencillo, pero incluso con las Artes no plásticas como la Música o la Literatura la cuestión esencial está también bastante clara. Para mejor o peor, esto es cierto: las Artes plásticas se caracterizan por ser una sucesión de cambios paradigmáticos referentes a su esencialidad. De hecho, casi como si se tratase de modas, ciertas actividades pasan a ser consideradas Arte, o, por el contrario, se las despoja

de tal calificación (como fue el caso en su tiempo del Arte de la navegación o el de la óptica).

Aun a sabiendas de lo reiterativa que pueda resultar la afirmación, el saber que nos movemos en un terreno contingente y relativista es ya de por sí una importante y gran certeza que hemos de tener siempre presente: no se sabe muy bien qué es esto del Arte, pero existen mil acepciones (a cual más válida), otras tantas instituciones, unos discursos y, sobre todo, existe la "necesidad" de que esta nebulosa esfera exista como tal. Esto último es lo más llamativo de todo y lo que podría dar paso a un interesantísimo estudio. La necesaria existencia del "Arte" como epistemología, o como mero *locus* de un cierto tipo de reflexiones indefinidas, se correspondería también de una manera velada, o poco especificada, con la necesidad vital de los humanos de crear libremente superando

determinismos pragmáticos. Según Noam Chomsky[7]:

"… un elemento fundamental de la naturaleza humana es la necesidad de desarrollar un trabajo creativo, de desarrollar líneas de problematización creativas, de una creatividad libre de las coercitivas limitaciones de las instituciones". Hay que puntualizar aquí que este desarrollo de actividades creativas al que Chomsky se refiere no se limita a la producción de objetos o discursos artísticos, sino que también hay espacio para la invención y la creatividad en los quehaceres más prácticos o cotidianos. Por lo tanto, y dando la razón a Staniszewski, aunque desde otra plataforma, el

---

[7] Noam Chomsky vs. Michel Foucault, debate público en la Stanford University celebrado en 1972
http://www.youtube.com/watch?v=kawGakdNoT0

Arte es un componente que podemos y deberíamos de encontrar en todas las manifestaciones vitales del hombre.

Siguiendo con el juego de polaridades, podemos decir que hay cosas que son más verdaderas que otras, sin que tengan que llegar a ser verdades totales y absolutas. No se puede comenzar a escribir sobre el videoarte obviando la gran cuestión de qué es el Arte; un análisis que no partiese de una enunciación de sus sujetos carecería de credibilidad. Pero como ya hemos visto, en este caso que nos ocupa, el trabajo teórico que se ha de desarrollar y la dificultad que debe superarse no tienen que ver ya más con el intento de aprehender qué es el Arte, sino con la labor de fundar la posibilidad de poder trabajar, en la manera que requiere nuestro actual sistema de pensamiento, con un concepto que es absolutamente impreciso e

inestable, neutralizándolo y reduciéndolo a algo sustancialmente concreto con lo que poder trabajar.

## I.X Arte/axioma

Parecería una contradicción o una utopía el tener que escribir un texto de pretensiones científicas partiendo de imprecisiones tales como la procurada definición del Arte o incluso la del *videoarte* (a pesar de ser este un proyecto mucho más determinado e inmanente). En realidad no se trata de una contradicción, sino de un tipo de trabajo bien distinto del que estamos acostumbrados, de resultados que no escapan a la naturaleza del propio fenómeno del Arte, y que llevan inherentes en ellos las mismas dinámicas fenomenológicas que el concepto que las alumbra.

En Matemáticas se desarrollan fórmulas, que resuelven problemas muy específicos, incluyendo

en ellas valores tan absolutamente abstractos como el valor infinito (p.ej.. X multiplicado por infinito, etc.); la hay también que utilizan números primos cuyo valor es en parte imaginario, o se desconoce, y a pesar de ello se incluyen en estas fórmulas porque realizan una función que ayuda a resolver la ecuación. O en el Psicoanálisis donde se parte de la noción incuestionable del subconsciente como algo ininteligible e indefinible por definición, esto es, como *axioma*. De igual manera, uno piensa que deberíamos de considerar el Arte en general, pero también cualquier otro elemento de análisis que sea impreciso o inestable. Se trabaja dentro de unos límites circunstanciales de veracidad; incluso en estos casos, es posible dilucidar encrucijadas, encontrar nuevos caminos que logren avanzar en la praxis y resolver los cuellos de botella que muchas veces se forman en el ámbito académico. No es un trabajo inútil: puede producir contenidos lo

suficientemente objetivos y funcionales dentro de este ámbito contingente que son las Bellas Artes; un mundo de subjetividad infinita. En consecuencia, los dogmatismos han de ser absolutamente extrínseco al mundo del Arte. La intención es siempre la de ayudar a todos aquellos que se planteen la realización, el estudio, o simplemente entender qué es el Arte en sus diversas manifestaciones.

También cabe aclarar, antes de nada, que el arquetipo *Vídeo* como vehículo del Arte del que vamos a hablar aquí es en la mayoría de los casos *vídeo digital*. Esto es importante porque en capítulos sucesivos, cuando hablemos de las particularidades de la praxis, de la institucionalización y los modos de exhibición, o de la propia tecnología, se dará por sentado que estamos hablando de los medios tecnológicos vigentes en el tiempo actual de publicación de este ensayo, y, de entre estos medios,

el *vídeo digital* es, indiscutiblemente, el más utilizado. Solo cuando hagamos referencia a obras de vídeo históricas estaremos hablando de tecnologías analógicas; pero, aun cuando fuere este el caso, la base técnica no será relevante, ya que normalmente se analizan los aspectos teóricos o retóricos de las piezas. Además de ello, dado que esta es la tecnología dominante y la que se nos esboza como la de más proyección en el futuro, indefectiblemente hablaremos de *vídeo digital*.

Esta última afirmación tiene sus problemas. No podemos certificar el buen porvenir de esta tecnología porque no sabemos si aparecerá alguna otra más eficiente; además, las voces en contra de las nuevas tecnologías son muchas y bien argumentadas. El vídeo como vehículo de la idea artística plantea muchos problemas, muchas rupturas con respecto a lo que sabemos del Arte, sus instituciones, la academia y los circuitos de difusión.

Así es que, mirando más detenidamente esta afirmación del vídeo como *futurible*, rápidamente nos damos cuenta de que quizá no sea así, puede que estemos solo en un momento coyuntural y el vídeo se abandone.

## I.XI  Anecdotario teórico

Lo siguiente es más que nada una curiosidad histórica, pero... ¿no resulta cuando menos curioso el resultado de comparar el momento actual de los discursos del Arte con el de hace exactamente un siglo, esto es, con el de los discursos que animaban las vanguardias? Hoy en día, los teóricos parecen ser bastante más conservadores de lo que lo hubiesen sido sus homólogos de principios del siglo XX con respecto a las nuevas tecnologías. Si los comparamos con sus pretéritos y excitados colegas, quienes fundamentaron teóricamente las vanguardias artísticas, inmediatamente nos damos cuenta de la radical diferencia con, por ejemplo, el espíritu abierto y optimista que animaba al Futurismo. Nos encontramos inmersos en uno de los mayores avances tecnológicos de los últimos

siglos y el vídeo, como soporte del Arte, después de casi cuarenta años de historia ve, obstaculizado su entendimiento, su difusión y su comercialización por razones tan nimias como su *inmaterialidad*, su fácil reproductibilidad que destruye el mito de la pieza única, su supuesta poca laboriosidad, etc. Y, sin embargo, se decide no dar importancia a los aspectos que hacen que el vídeo, de una manera efectiva (y no sin la oposición de una gran parte de las gentes que hablan sobre Arte) se instale firmemente en el panorama artístico contemporáneo. Algunos de los aspectos que valoramos en las obras que ya forman parte de la disciplina los podemos encontrar también en el vídeo; son los mismos que se dan en obras ya reconocidas. Pongamos un ejemplo, quizás algo elemental, pero claro, sencillo y contundente: al igual que elegimos óleos o pinturas indelebles y permanentes si pretendemos darle a la pieza una

calidad museística (lo que directamente nos indica ya que estamos haciendo Arte), podemos elegir el vídeo como vehículo artístico, porque este requisito de calidad y permanencia, en el vídeo, supera incluso las prestaciones de los óleos con los que pintamos y las piedras con las que hacemos esculturas. Éste es uno de tantos factores que hace que podamos plantearnos la idea del *vídeo digital* como vehículo futuro para Arte ya que, al menos técnicamente, satisface todas las necesidades y conlleva innumerables ventajas. Los posibles rechazos a este medio se deben exclusivamente a un conservadurismo infundado que esgrime razones como las anteriormente indicadas. La materialidad del óleo es simplemente diferente a la materialidad de la pantalla (ya hablaremos de esto en próximos capítulos). Existen piezas que juegan con la propia materia de la cinta como es el caso de *Moth Light* de Stan Brakhage y vídeo-esculturas donde

intencionadamente se yuxtapone la matérica frialdad de la pantalla de vidrio con la calidez de la madera, este es el caso en muchas de las obras del artista americano Gary Hill o de artistas europeas como Skuta Helgason.

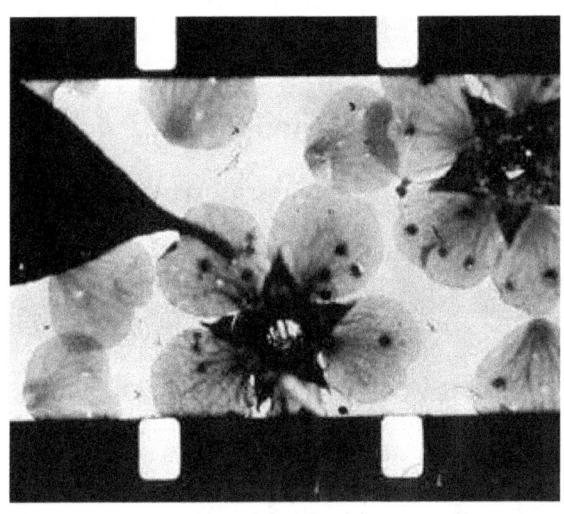

*Moth Light* de Stan Brakhage 1963

Skuta Helgason: *Fluxus genetics installation* 2001

En definitiva, las líneas de argumentación contrarias al vídeo-Arte son demasiado fácilmente desmontables. Preferir el lienzo y el óleo, o el mármol y el bronce, sobre el PVC, el *Poliespán* o la pantalla plana, es simplemente una cuestión de gusto y, como todos sabemos, las preferencias y los gustos cambian. Y, a menudo, son las ventajas prácticas lo que hace cambiar ese gusto. Lo que

realmente está sucediendo, lo que realmente se niega, no es la materialidad o no materialidad del vídeo ni ningún otro aspecto similar o de la misma índole. Lo que realmente se está negando es la posibilidad de reconocer el cambio y el traslado de los puntos de importancia que validan la obra de Arte de unos temas a otros. Fijémonos, como caso anecdótico si se quiere, en el hecho en sí mismo de haber incluido materiales encontrados y formar con ellos una composición artística, de esta manera, por primera vez en la Historia, (en una Historia del Arte, dígase ya de paso, muy concreta y parcial) como en el caso *Naturaleza muerta sobre silla de rejilla* de Pablo Picasso fechada en 1912.

*Naturaleza Muerta Sobre Silla de Rejilla* de Pablo Ruiz Picasso. 1912. Musée Picasso de Paris

Este hecho es sensiblemente menos relevante que el hecho de evidenciar al ciudadano-receptor de Arte que es él o ella quienes dan el sentido final a la obra y desenmascarar así el conductismo didáctico (en sentido peyorativo porque infravalora al espectador) de la crítica y de los "interpretadores" del Arte. Todo esto lo consiguen los *Cremaster* de Matthew Barney. La importancia

del evento *"matérico"* de Picasso no es comparable con la importancia del evento sociocultural de Barney, la audacia de Picasso parece irrisoria en comparación con el logro de Barney. Son otros asuntos (expresividad, forma y poder narrativo, aportación teórico-histórica, etc.) los que validan la obra de Arte en estos momentos, asuntos de los que el vídeo de creación puede y da buena cuenta.

Matthew Barney: *Cremaster IV*, 1994

## I.XII  Etimología creativa

Volvamos a la dificultad gramatical a la que antes hacíamos referencia. Preexiste, como ya decíamos, una razón lingüística que justifica el dedicar este capítulo a reflexionar sobre la abstracción pura a la que el vocablo Arte designa; pero, también, se hace necesario añadir algunos comentarios, mucho menos abstractos, sobre el término ya completo de *Videoarte* como vocablo que acota y distingue un conjunto de obras. El término videoarte lo hemos traducido automáticamente del inglés sin ninguna consideración gramatical que intente trasladar su mismo significado del inglés al español. Traducido con un poco más de rigor sería *"Arte-vídeo"* (o mejor aún: Arte en vídeo) mas esta traducción resulta demasiado "robótica" para nuestro idioma romance. La expresión *Videoarte*

suena muy mal en español, incluso en inglés suena un tanto extraña (*odd*). Los anglosajones tienen más libertad a la hora de hacer estas asociaciones lingüísticas *ad hoc*, estas contracciones automáticas que casi instantáneamente nombran algo recién aparecido posibilitando y completando de esta forma el nuevo alumbramiento. Es una forma idiosincrásica de utilizar el lenguaje; la extrañeza inicial se ve inmediatamente recompensada por la posibilidad de trabajar desde un discurso que es capaz así de contener sin problemas el nuevo evento en su forma abstracta. Todos sabemos lo costoso de argumentar sobre acontecimientos para los que no tenemos denominadores y la ventaja que supone el poder acuñar términos con esta fluidez. Tanto en inglés como en español, lo que produce esa extrañeza es la vinculación directa, brutal e instantánea, de dos sustancias o entidades tan distintas como la científica tecnología del vídeo, casi

metalúrgica (por los procesos electromagnéticos del vídeo analógico o por el *hardware* ya en la era digital) con un concepto absolutamente abstracto (desde Immanuel Kant) como es el de Arte: la máquina y el ideal. Pero si lo miramos bien, nos damos cuenta de que esta mezcla imposible, esta yuxtaposición de entidades heterogéneas, la podemos encontrar también, casi como una estrategia creativa, en la propia poesía: - tus dientes de perla..., tu tecno-melancolía, tu vídeo-Arte... ¿Por qué esta figura lingüística nos produce placer si es Poesía y desazón si se trata de Teoría del Arte? ¿Por qué la Poesía no ha de tener sentido y la Teoría sí? Un poema siempre tiene sentido, profundo y claro. Hoy por hoy, en España, ya es demasiado tarde para reinventar un término nuevo para el *Videoarte*, no nos queda más remedio que aplicarnos la licencia literaria, nos guste o no, y seguir utilizándolo, aunque suene incluso peor que

"bocadillo de alquitrán". En resumidas cuentas, se trata de un mal calco de una expresión anglosajona.

Simplemente, las dos partes no casan al tratarse de categorías diferentes y muy alejadas en una polaridad entre planos de inmanencia y trascendencia. A continuación veremos qué términos prefieren algunos de los más influyentes críticos de Arte actuales. El problema de este vocablo no es tanto la parte *"vídeo"* como la parte *"Arte"*. Pocas cosas existirán más tangibles e inmanentes que un ordenador y solo unas pocas ideas (*la muerte, el amor, la noción de un creador, etc.*) son más transcendentes que lo que queremos hacer entender como Arte. La distancia es abismal, pero, de un plumazo, estas dos realidades vienen a formar (quizá demasiado forzadamente) una nueva realidad a la que llamamos Videoarte. Los elementos *transcendentes* que se presuponen al concepto general de Arte constituyen los

componentes radicales que relativizan permanentemente la idea de Arte y que, al mismo tiempo, hacen que el interrogante no deje de aflorar a lo largo de la Historia de nuestra civilización.

## I.XIII  Magia enlatada

Es obligado que en una teoría general sobre el Videoarte se tenga que tratar el delicado asunto del equilibrio entre lógica (la Teoría) y magia (el Don), aunque sea de una forma circunstancial y con una intención eminentemente práctica. Esto es, hemos de considerar tanto el análisis de los elementos concretos y objetivos que integran este amplio y vasto terreno del conocimiento al que llamamos Arte, así como las afloraciones acientíficas que el inescrutable, aunque siempre presente, plano de trascendencia (o quizás solo psicológico), aporta a la cuestión del Arte. Por alguna caprichosa razón, desde hace años, desde la implícita y subliminal aceptación del modelo marxista del Arte como producto y del artista como productor, los antiguos temas epistemológicos de la inspiración, la

intuición, la imaginación libre, etc. han pasado a un segundo plano eclipsado por asuntos bastante más concretos y, por ende, más fácil de aprehender en el discurso. Lo que parece curioso y definitivamente una línea de interrogación muy prometedora es el comprobar cómo estos escurridizos temas que fueron el centro del debate en el Arte desde el *Quattrocento* hasta Vasili Kandinski, y que están en el corazón del *Hecho Artístico*, hayan pasado a ser irrelevantes a pesar de que hoy en día disponemos de disciplinas científicas como la Psicología capaces de arrojar algo de luz sobre ellos. Es cierto que ha habido excepciones y que la base teórica que ha justificado el Surrealismo o el Expresionismo Abstracto Americano se nutrió del Psicoanálisis y, también es verdad, que sin Sigmund Freud no hubiese habido Teoría Feminista en el Arte. Pero todas estas argumentaciones psicoanalíticas han eludido concisamente entrar en las cuestiones de la

inspiración, la vocación, la intuición, la motivación, etc. (que eran vistas como cuestiones decimonónicas) y se emplearon para propiciar paradigmas relativos a cuestiones más concretas, tales como avanzar en el panorama mundial del Arte la producción artística nacional (léase la Bienal de Venecia).

El pensamiento decimonónico nos parece ahora algo excesivamente pesado y poco práctico. De hecho, grandes críticos de Arte como Hal Foster, en *The Return of the Real*[8] o Richard Appignanesi y Chris Garratt en *Introducing Postmodernism*[9]

---

[8] FOSTER, Hal. *The return of the real: the avant-garde at the end of the century,* MIT Press, Cambridge (Mass.). 1996

[9] APPIGNANESI, Richard y GARRATT, Chris. *Introducing Postmodernism.* Totem Books Inc. NYC. 1998

apuntan, con mucha preocupación hacia la idea de que tras esta etapa que llamamos postmodernismo "regresaremos a una época romántica". Este es un miedo generalizado que podríamos identificar más acertadamente como un miedo a la entropía: miedo a la afloración, en toda su crudeza, de los instintos; miedo al fracaso del lenguaje, etc. Semejante consternación es injustificada, primero, porque nunca volvemos exactamente a lo mismo (esto no pasa ni en el mundo de la moda con sus *revivals* de modas pasadas), y lo que fue malo para unos no lo ha de ser necesariamente para otros; ya sabemos cuáles fueron las consecuencias y dónde radicaban los fallos. Segundo, porque si la consternación se debe a que estas cuestiones, sospechosamente metafísicas, parece que vayan a tomar relevancia, habría que contrapesar esta consternación con las necesidades del panorama actual. Un panorama

que está agotando ya la directriz de convertir el Arte en simplemente un nuevo canal de retransmisión de ideas que son producto de un tipo concreto de reflexión socio-cultural hecha por gentes que, en muchos casos, no tienen realmente un conocimiento íntegro de la materia como para hacer ese comentario social: esto es, políticos auspiciando exposiciones ilustrativas de las nuevas direcciones medioambientales, por ejemplo, o cuestiones de género de tanta importancia hoy en España, etc. Un panorama artístico que convierte sus "documentos en monumentos", como decía Foucault. Un panorama que entiende el Arte como vehículo de las mismas ideas socio-políticas que preocupan en sociedad. Y, sinceramente, todo eso se parece más a las Artes Aplicadas que a las Bella Artes. Hay piezas de artistas en vídeo que no parecen más que variaciones de los reportajes de *Informe Semanal* de *Televisión Española*

Es a esto a lo que nos referíamos anteriormente cuando hablábamos del enmascarado conservadurismo de los líderes de opinión que tenemos como avanzadilla intelectual. ¿Por qué ese miedo? Si, como sus análisis parecen apuntar, el mundo del Arte se dirige hacia una época "romántica", por algo será; si distintos individuos en lugares diferentes del mundo y de prácticas dispares parecen apuntar en esa dirección, por algo será. Pensar solo en los horrores de una vuelta atrás es pueril; es mucho más evidente darse cuenta de que si los temas del siglo XIX vuelven a interesar es porque en estos discursos se hablaba de algo que actualmente necesitamos discutir para avanzar nuestra práctica. Y estos motivos puede que tengan mucho que ver con estos elementos transcendentales que forman parte de la idiosincrasia de esta idea que pulula en el inconsciente colectivo y que llamamos *Arte*.

Resulta posible que las gentes que se dedican al Arte, las que verdaderamente son creadoras, se hayan dado cuenta de que existir y ser reconocido por la sociedad como un mero productor cultural es poco coherente con lo que es en sí el ser humano (y por lo tanto lo aliena) y con la vida que pudiese llevar un artista, denominémoslo, "fenomenológico". Esa profetizada vuelta a algo parecido al sistema de *pensamiento romántico* es en realidad un proceso osmótico hacia la coherencia y la naturalidad de los discursos con respecto a las prácticas. Por estas razones, es posible y enriquecedor el abordar desde una perspectiva *cuasi cientificista* y relativista, problemas tan aparentemente abstractos y misteriosos como el de *la intuición, la vocación, o, motivación, el espíritu creador, etc.* Ahora que han alcanzado un óptimo nivel de desarrollo científico algunas áreas del conocimiento humano (las Humanidades en

general, todos los tipos de Psicología y Psicoanálisis, la Antropología, la Teoría Crítica, la Semiótica, la Filosofía, las Ciencias Políticas, etc.) que versan precisamente sobre estos asuntos. Y si podemos hacer esto, de igual modo podemos argumentar sobre la cuestión del Arte. Podemos identificar modos-estructuras de apreciación de las realidades artísticas, podemos también alegar razones que excluyan pretensiones sobre un cierto grado de calidad artística.

## I.XIV  Impostores e imposturas

Como ya hemos visto, el concepto que tenemos del Arte es, para ser precisos, un concepto complejo e indeterminado. Pero esa complejidad no lo es tanto por el peso o importancia que damos a priori a sus contenidos, sino por los rasgos particulares de las varias entidades y procedimientos que dotan a los trabajos de valor y significación. En otras palabras, es mucho menos interesante lo que se dice que cómo se dice, quién lo dice o con qué fin se dice. Es más relevante, más interesante, desde un punto de vista antropológico, darse cuenta de la colonización *de facto* que sufre el *Arte* y la *Cultura* por parte de los agentes económicos y políticos, léase el fenómeno del museo como atracción turística de masas: "Los príncipes entran en el museo", esta es la trivial metáfora que al subdirector artístico *del Museo Nacional Centro de*

*Arte Reina Sofía* en el 2013, João Fernández, se le ocurrió articular para afirmar que el capital irrumpiría en los centros de Arte como regulador principal de sus actividades. Es mucho más importante darse cuenta de que la gran obra creativa que atribuimos a lo que en realidad solo es una *bajopintura* (uno de los estadios previos a la finalización de un lienzo, normalmente es donde se indica el sombreado o el esquema de color a aplicar posteriormente) y que conocemos como el genial y universal *El Guernica* de Pablo Picasso[10] la han realizado en realidad los críticos y los teóricos, no el propio Picasso.

---

[10] *El Guernica* de Pablo Picasso fue pintado entre los meses de mayo y junio de 1937. El título alude al bombardeo de Guernica durante la Guerra Civil Española. Fue realizado por encargo de José Renau como representante del Gobierno de la República Española para ser expuesto en el pabellón español durante la Exposición Internacional de 1937 en París con el fin de atraer la atención del público hacia la causa republicana en plena Guerra Civil Española.

*El Guernica* de Pablo Ruiz Picasso, 1937. Museo Nacional Centro de Arte Reina Sofía

Han sido los críticos y los teóricos quienes elucubrando sobre los avatares políticos que rodeaban *El Guernica* han encumbrado este inacabado encargo a la categoría de obra maestra universal. Si no se hubiese dado el caso del recelo de Pablo Picasso para con su custodia y si no hubiese tenido ese fortísimo carácter político desde su origen, *El Guernica* hubiese sido una obra más del

genial Pablo Picasso, solo que algo sobredimensionada, y, entonces, se habría hecho patente y se habría llevado a cabo su valoración teórica de una manera más real tomando en consideración el hecho de la celeridad con la que tuvo que ser producida y no habría pasado inadvertido el hecho de que, de no haber sido un encargo condicionado a un plazo de entrega, *El Guernica* hubiese sido una pieza brillante, de brillantes colores y espesísimas capas de pintura como las que estaba realizando en esa época. Desde un punto de vista ortodoxo, el indiscutible valor universal asignado a esta pieza le viene por el trabajo de los gestores culturales (citados al comienzo del párrafo), quienes han sido capaces de producir una "sustancia" (discurso) que ha dotado al lienzo de un valor añadido que es incalculable en euros. El bombardeo de Guernica fue un hito histórico que señala para la posteridad el epítome

de la sinrazón humana, pero el lienzo de Pablo Picasso no es el hito en sí mismo, es solo un recordatorio inacabado de diferente magnitud y rango. Dicha transmutación de la relevancia de un hecho a otro, de la importancia del acontecimiento histórico a la del acontecimiento artístico, es una sospechosa argumentación. Esta última metamorfosis sí que es sorprendente, esto sí que es relevante, esto sí que es creatividad; creatividad discursiva, pero no artística. ¿Dónde queda la libre voluntad del artista que entendemos hoy en día como condición *sine qua non* de la auténtica obra de Arte y que la hace diferente de las obras de las Artes Aplicadas? Similares tipos de observaciones son también extensibles a los canales de difusión, distribución y de enseñanza de las Artes. Existe mucho más dinamismo creativo, para bien o para mal, en la esfera que se forma alrededor de las obras de Arte que en las propias piezas que esa misma

esfera nos presenta como Arte y que son una selección mínima de lo que en realidad se produce. La complejidad de nuestro imaginario colectivo *Arte* se debe no a la gravedad de la elucidación teórica que las obras propician sino a lo novedoso y desreglado de las nuevas interrelaciones y alianzas interestamentales que se vienen produciendo. Y su indeterminación no es debida a la falta de precisión de un lenguaje capaz de aprehenderlo; la imprecisión nos viene dada por la imposibilidad de agrupar en un mismo conjunto el número ilimitado de proposiciones definitorias. Simplemente, todas estas proposiciones no caben en un mismo grupo porque en muchos casos son incluso antitéticas entre sí, debido a que los esfuerzos que se llevan a cabo con el fin de definir categorías y subcategorías (como la vídeo danza, la vídeo escultura, etc.), en la mayoría de los casos, vienen sesgados por intereses parciales que se superponen a una lógica de la

realidad. Esos intereses vienen a formar la nueva realidad contemporánea.

Ya sea por su complejidad o por su indeterminación, el Arte como signo *identitario* de nuestra civilización, parece escapar y sobrevivir a todo. Además, posee la capacidad de poder asociarse libre y rápidamente a diferentes áreas del conocimiento humano según dicte el signo de los tiempos. Los discusiones en/y sobre el Arte pueden y suelen así incluir elementos (que se toman como sujeto, como el objeto o tema central de la praxis) pertenecientes a campos epistemológicos extrínsecos a él mismo; ejemplo de esto son la anti-industrialización del movimiento *Arts and Crafts* del siglo XIX en Inglaterra, las reflexiones sobre el cuerpo de la artista parisina Orlan ( Mireill Mireille Suzanne Francette Porte), los coqueteos con la Filosofía pura del Conceptualismo, el interés del

*Net-Art* con las nuevas tecnologías, y así sucesivamente.

Orlan. *Liposucción por los Relicarios*. Performance quirúrgica. 1991.

A estas áreas de conocimiento se les devuelven objetos artísticos en los que ese debate, ese trazo de experimentación, se haya inscrito. Esta problematización de los sujetos, que se origina en el seno de la pura disciplina artística y que también podríamos identificarlo como una "estrategia creativa", instala en la epistemología receptora nuevas líneas de interrogación enriqueciendo así la

disciplina. Como veremos más adelante, este es el argumento que según Gilles Deleuze y Félix Guattari justificaría hoy en día la existencia del Arte como una actividad de mayor importancia que incluso la propia Filosofía[11]. Podemos decir, sin riesgo a equivocarnos mucho, que una de las cosas que hace o debería hacer el Arte, a través de sus manifestaciones, es problematizar la realidad.

---

[11] DELEUZE, Gilles y GUATTARI, Félix. (pg. 163 a 201) *What is Philosophy?*
Columbia University Press, N.Y.C. 1994

## I.XV  Intrínseco e ineludible

Revisando por encima todo lo anteriormente dicho, podrían afirmar algunos que este texto se anime por un espíritu catastrofista; se trata de una cuestión de enfoque y de ánimo. En vez de ahogarnos en el cúmulo de contingencias y variables que hemos encontrado hasta ahora, fijémonos en lo que sí sabemos. El concluir con una definición puede no ser viable, pero sí una caracterización; de hecho, es lo que sin pretenderlo hemos estado haciendo hasta el momento. Conocer los rasgos característicos de un ente o entelequia es tan funcional como conocer su definición.

Un rasgo característico importante de la entelequia Arte es su relación con el discurso.

Aceptamos naturalmente este hecho (porque distinguimos inmediatamente que es algo verdadero, que realmente sucede una y otra vez) sin darle el valor que tiene y descuidando el seguimiento de sus efectos. Sobre el Arte se habla y se escribe; interesa y genera más discurso. Por lo tanto, se puede aludir con razón sobre una epistemología, un campo de conocimiento que podríamos tratar de entender en su globalidad. Esto no son solo palabras, es una realidad. Aunque posea notables diferencias con respecto a otras epistemologías que normalmente nos han sido más fáciles de reconocer como tales (ya que en su mayoría se han formado en disciplinas más empíricas o científicas), queda de manifiesto que el Arte es un espacio acotado para el estudio dentro de nuestro sistema global de pensamiento, lo cual no es una simpleza o una obviedad, porque el Arte debería de entenderse primero como actividad

individual antes que como cúmulo de conocimiento. Sin embargo, el Arte es algo más que una mera epistemología, más incluso que un complejo sistema de discursos interrelacionados, prácticas punteras y una aptitud a *priori* frente a la vida. Parece ser también una necesidad de nuestra civilización. Por alguna extraña razón, el Arte como conjunto de conocimientos (no digo ya de prácticas o de aptitudes), como epistemología, es valorado y potenciado porque, en primera instancia, se piensa provee de este "algo" prodigioso que tiene que ver con lo que antaño designaba la malograda expresión *buen gusto* y que es recomendable poseer en otros campos como en las Artes aplicadas, la moda, la publicidad o a las varias ramas del diseño. Del Arte destilamos ese "algo" que, combinado con condicionantes más pragmáticos, garantizan el éxito en estos ámbitos. Pero, a diferencia de un músculo (al que conocemos y sabemos que sí lo ejercitamos y

le damos proteínas aumentara de tamaño) este "algo", que es mejor tener y que proporciona placeres de todo tipo, no obedece a una dinámica causa-efecto tan clara y precisa. Obtener ese *algo* es diferente de aumentar ese músculo. Sin embargo, aun a sabiendas de esto, confiamos en que el cuerpo de textos amasados y la cantidad de objetos expuestos han de poder proporcionar ese *algo*. Y es verdad que en bastantes casos lo produce, pero, no sabemos muy bien cómo, se nos escapa la mitad del proceso. Francisco Goya y Lucientes, cuando fue director de la *Real Academia de Bellas Artes de San Fernando*, decía que la academia solo podía proporcionar las herramientas, lo que hace falta para poner a trabajar esas herramientas, el talento, lo aporta el alumno (la cita no es literal). No sabemos si un artista de talento lo llega a ser únicamente por dominar los discursos del Arte o si el nivel de excelencia artística es correlativo y

proporcional al aprendizaje del discurso del Arte. Intuitivamente, casi podemos afirmar que no. Esto último es otro de los rasgos característico del Arte.

Pero ¿cómo hemos llegado a pensar que la creatividad, las ideas y los nuevos conceptos, son atributos exclusivos de la esfera del Arte y que desde allí se exportarán a otros campos como el diseño gráfico o la televisión? Simple y llanamente, porque desde el siglo XVIII la recién nacida actividad artística moderna, el Arte tal y como hoy lo conocemos, se ha preocupado de parcelar para sí este espacio de absoluta libertad y experimentación escapando a los rigores del método científico y conservando subrepticiamente nociones casi metafísicas en su praxis (*el don, la musas, la inspiración, la divinidad…*). Ese *"algo"* que mencionábamos en el párrafo anterior es, como se decía, lo que en primera instancia y a un nivel más elemental (vernácula) se espera del Arte, pero a

partir del siglo XVIII esta primera función del Arte ha ido perdiendo protagonismo a favor de otra función bastante más importante: la de problematizar las realidad con el fin de enriquecerla. Es aquí donde entran con toda su fuerza los conceptos discursivos de *libertad* y *experimentación*.

La *libertad* es uno de los grandes conceptos generadores del Arte junto con el principio de democratización. Y son precisamente estas dos estructuras ideológicas las que han mirado más de cerca el conjunto de prácticas artísticas reivindicándolas para sí mismas. Y aun otro rasgo característico más de nuestra moderna concepción del Arte: tomamos como verdadero que el Arte se ocupa de la libertad, al igual que a la Medicina le corresponde el cuidado del cuerpo o a la Justicia velar por la ecuanimidad entre los hombres. "El Arte es la religión de la libertad", sentenciaba Pedro

Jiménez, crítico de Arte del diario *El Mundo*, en un Seminario de la Crítica organizado por Caja Murcia en el 2007. La libre voluntad creadora, una libertad absoluta que puede permitirse escapar al discurso, ser ilógica y disfuncional, es el bastión fundamental del Arte. Las prácticas castradoras o normalizadoras atentan directamente contra este principio incontestable.

Ello afecta directamente a la cuestión de la docencia, que también conlleva unos rasgos muy particulares necesarios de entender y respetar, si queremos que se corresponda fielmente con el sistema indeterminado de elementos heterogéneos al que llamamos Arte. Tomando el axioma de la libertad y todo lo que sabemos desde los griegos sobre el aprendizaje intuitivo, es fácil entender que personalidades del mundo del Arte, como Irene

Tsatsos[12], afirmen que "las Facultades de Bellas Artes son probablemente algunos de los lugares más extraños del mundo". En la época de Francisco de Goya y Lucientes, aceptar conceptos tan poéticos como el de *talento, el del espíritu creador, las musas,* etc. era lo habitual. Hoy en día no lo es tanto así: plantearse unos planes de estudios contemplando conceptos que rayan con lo casi mágico, como el de *talento, libertad* o la *individualidad,* no es fácil, teniendo en cuenta que las dinámicas de funcionamiento de las academias se centran en procedimientos de estructuración universal e

---

[12] Comisaria americana, organizo la bienal del *Whitney Museum of American Art* en 1997 y directora de *Los Angeles Compemporary Exhibitions* (LACE) entre 1997 y 2002. Actualmente es la directora del programa para galerías del *Armony Center for the Arts*

implementación de parámetros de valoración estandarizados. Si nos fijásemos un poco, nos daríamos cuenta enseguida de que algunas de las mejores facultades de Bellas Artes del mundo (el *Chicago Art Institute*, el *Art Center College of Design* en Pasadena, CA, el *California Institute for the Art*, El *San Francisco Art Institute*) son institutos independientes de universidades mayores, lo que les permite diseñar planes de estudio propios y no tener que traducir metodologías generales al particularísimo campo de la enseñanza del Arte. Esto prueba que la docencia de las Bellas Artes requiere de métodos distintos a los de las demás disciplinas, aquí la libertad es un principio cinético.

Otro hecho curioso, pero comprobado, que sostiene esta última argumentación es que, al contrario de lo que se podría pensar, la irrupción de la Teoría del Arte en la Academia es inversamente proporcional al nivel de creatividad de sus alumnos.

Un ejemplo claro lo encontramos con lo que está ocurriendo en la ciudad de Los Ángeles con dos de sus centros más importantes; por un lado, se encuentra el *California Institute for the Arts*, de donde salen grandes teóricos y artistas como Mary Kelly o Charles Gaines pero que está sumido en una grave crisis de fertilidad creativa: nadie produce obra. Por otro lado tenemos la *University of California Los Ángeles* (U.C.L.A.), que cerró la Facultad de Bellas Artes a principios de los noventa y que ahora lanza al estrellato a sus alumnos del programa de Máster (MFA) antes incluso de haber terminado. *U.C.L.A* ha conseguido este nivel de éxito entre sus alumnos implementando un nuevo programa dirigido por artistas conceptuales salidos de *CalArts* (Mary Kelly fue su primara decana), en el que no se impartía la teoría al principio sino al final; antes había que producir, después, ya se vería. La idea de este programa es que la teoría es destilada de la praxis,

de los objetos, y no al contrario; conocer la teoría a *priori* no garantiza automáticamente la consecución de una excelencia en la obra de Arte. ¿Quiere decir esto que la teoría es perniciosa para la práctica? No, en absoluto, cada día vemos cómo las obras de Arte se sofistican y alcanzan nuevas cotas de libertad y progreso. Lo que ocurre es que la relación entre teoría y praxis no es una relación clara y directa del tipo causa-efecto. Existen procesos que desconocemos y sobre los cuales valdría la pena hacer un análisis; procesos indirectos que tienen que ver con la implementación de ideas en los discursos propios de cada artista y los modos de existencia de esas ideas teóricas en la mente y en la obra de cada artista. Todos hemos visto obras que son una ilustración de conceptos que ya habíamos leído con anterioridad pertenecientes algún filósofo. La ilustración es un Arte menor. La primera exposición de *Sensations* en Nueva York (1998) era una

trascripción literal de algunos capítulos del libro de Deleuze y Guattari *¿Qué es la Filosofía?* La exposición fue un gran éxito, el alcalde de la ciudad de Nueva York la sancionó, pero para muchos carecía de mérito creador.

*The Physical Impossibility of Death in the Mind of Someone Living*
Damien Hirst 1991. Metropolitan Museum of Art. NY

Caracterizando aún más la docencia de las Bellas Artes, podemos decir que la teoría es parte fundamental de este tipo de enseñanzas y que,

aunque resulte extraño, se utiliza para varios menesteres, además de para trasmitir conocimiento. La teoría a veces funciona como una armadura: defiende la obra, la racionaliza. Otras veces funciona a modo de *interface* al utilizarse como vehículo para transponer el grado de importancia de la obra a las mentes de terceras personas que compartan esa misma base teórica. También es refugio y alivio de las dificultades que aparecen a la hora de implementar la obra en su contexto sociocultural y también, en general, ayuda en casi todos los procesos creativos (el hecho creativo no es solo *placer*, existen una serie de problemas, de frustraciones, de cuestiones que la teoría ayuda a resolver).

## I.XVI Jurisprudencia

Cuando hablamos del vídeo en relación al Arte, todos estos problemas e indeterminaciones se multiplican exponencialmente. Muchos llevan ya tiempo sollozando irónicamente por la muerte del Arte, o por la del *autor* o por la de la *pintura*; muerte provocada, entre otras razones, se piensa, por advenimiento de los nuevos vehículos y canales para el Arte. Es irónico, incluso sospechoso, que cuando la realidad de los hechos muestra que los efectos de las nuevas tecnologías en el Arte son, más bien al contrario, revitalizadores, la contumacia se instale en la mente de tantos críticos cuya labor debería de ser la de constatar y certificar el devenir del Arte. Nuevos vehículos, nuevos canales, que producen como resultado una democratización de

las prácticas y los recursos, una ampliación del campo de acción; la palabra que deberíamos de utilizar en relación al Arte no es muerte si no progreso. Ese grito apocalíptico es en realidad la manifestación de una voz angustiada que se levanta esgrimiendo un autoritarismo no respaldado por el análisis teórico de los hechos; esconde un conformismo reaccionario. Es sintomático ver cómo el optimismo arrebatador de las vanguardias del siglo XX se ha transformado en un conservadurismo mesiánico en los intelectuales del siglo XXI, herederos directos de sus formas de pensamiento y, a fin de cuentas, los que se han encargado a sí mismos la labor de perpetuar el legado de las vanguardias históricas.

Aún un rasgo más del Arte, esta vez en forma de interrogante: ¿Por qué será que en los discursos del Arte contemporáneo no dejan de emerger conceptos como *muerte, libertad, inspiración,*

*divinidad*? El Arte parece que tenga que ver con lo sublime. No es solo una casualidad que adjuntemos el denominador de Arte a las actividades que conllevan un *placer,* o una dinámica, o unas experiencias que rayan lo *inexplicable,* lo *sublime,* lo *inconmensurable,* con lo que según, Kant, no se puede expresar con el lenguaje. Y esto ya desde el siglo XVI (*p.ej.*. el Arte de la caza, de la pesca, de las Artes marciales, el Arte de la guerra, etc.). También es verdad que se ha abusado del término y se le ha antepuesto a disparatadas manifestaciones de la creatividad humana para conferir así un valor añadido, (*p.ej.* el Arte de la política, el Arte de la cocina, incluso el Arte de sombrero). Esta ligereza a la hora de utilizar el lenguaje contribuye en mucho a esa imprecisión generalizada del concepto de Arte.

A pesar de lo anterior, a pesar de que la libertad y la democratización (o lo que es lo mismo, la consecución del bien general) son pilares de la

vaga noción generalizada del Arte que tenemos, a pesar de que como ya hemos visto, al Arte se le reconoce por ostentar una parte intangible o etérea. Al Arte, a través del cuerpo de textos, tanto históricos como teóricos-normativos, también lo podemos caracterizar por poseer rasgos jurídicos. Cuesta pensar que una misma entidad pueda ser simultáneamente de naturaleza ideal (sublime, mística, etérea, o como queramos llamarlo) y jurídica, aunque no deberíamos de extrañarnos tanto después de haber asimilado el término compuesto vídeo-Arte; se trata exactamente de la misma dinámica de asociaciones. Un ejemplo: en mayo de 1999, dentro de un evento artístico organizado por *Los Ángeles Contemporary Exhibitions* (LACE), un grupo de artistas austriacos lleva a cabo un evento titulado *Gummy TV* que consistía en una serie de *performances* y conferencias a propósito de

la televisión como medio de masas. Para la ocasión, los artistas austriacos de *Gummy TV* invitaron

además a varios artistas locales a introducir *sketches* y contribuir así a la totalidad de la obra que más tarde también se exhibiría (retransmitiría) en Austria.

Un joven artista[13] local, recién licenciado, monta su *set*, saca una pequeña bandera americana e, invocando a Marcel Duchamp la firma para de este modo transformarla en un *ready made*, un objeto de Arte. A continuación invoca a Jasper Johns (y su bandera americana realizada en encáustica) para reforzar la valía artística de la recién creada obra diciendo "yo, al igual que Jasper Johns... "- Por último, repitiendo un *happening* de John Baldessari,

---

[13] Pieza titulada: Art (ok), History (?), *Gummy TV, Los Angeles Contemporary Exhibitions* (LACE) mayo de 1999

quema esta bandera-Arte justificando la acción con sus mismos argumentos. Ahora bien, quemar una bandera americana, en California y durante un acto público, es un delito gravísimo; sin embargo, a este joven artista no le pasó nada. Las argumentaciones teóricas que encontramos en la Historia del Arte superan en peso e importancia, por lo menos en este caso, a las leyes de un Estado. No debemos nunca de obviar las facultades legales jurídicas y normativas de esta parte discursiva del Arte.

La validación y asignación de significado de una obra nueva se hace casi siempre en relación a referentes previos que buscamos en la Historia o el la Teoría del Arte. Esta es la forma ortodoxa de hacerlo, las nuevas obras han de guardar una cierta correlatividad con un tipo de producción anterior. Así vemos como grandes méritos en Francisco de Goya y Lucientes el ser antecedente del Impresionismo o a Paul Cézanne del Cubismo.

Francisco de Goya. *Los fusilamientos del 2 de mayo.* 1814. Museo del Prado, Madrid

Renoir. *El baile del Moulin de la Galette* 1876. Museo de Orsay, Paris

Paul Cessane. *La montaña Ste. Victoire* 1905. Museo de Arte, Filadelfi

Pablo Ruiz Picasso, *Fabrica de horta de Ebro*. 1909. Museo de Hermitage, San Petersburgo.

El poder afianzar nueva obra con postulados pretéritos es garantía de autenticidad y de ventas. Además de cumplir con lo anterior, la nueva obra ha de avanzar en estas teorías de las que recoge el testigo. Esta es en resumen una buena manera de introducir un nuevo tipo de obra en los circuitos del Arte. Una obra absolutamente nueva, que no pudiese ser entendida con al menos uno de los

criterios artísticos anteriores a ella, no sería ni siquiera reconocida como una obra de Arte. Y todos estos procesos racionalistas los llevamos a cabo, a pesar de que sabemos que muchos de estos criterios obedecen a una lógica de la realidad absolutamente poética y acientífica (esto no sería un problema si dejásemos de pretender hacer ciencia de la poesía). Tomemos como un ejemplo ilustrativo el título de una tesis que escogemos de la base de datos *Teseo*; la tesis en cuestión lleva el título de *Grafismo Audiovisual: el lenguaje efímero*. Este título es una aseveración metafórica que comúnmente se plantea y se toma como científica; la representación por analogía (gráfica) no es un leguaje según los lingüistas y semiólogos como Roland Barthes, quien, en su *Retórica de la imagen* deja claro qué es un lenguaje y qué no lo es. Es decir, se le pretende una intención científica al texto pero tomándose licencias literarias y olvidando que el lenguaje ha de

aprehender la realidad en un trabajo científico. Sería mucho más verosímil y útil el tomarse esas libertades literarias sin complejos y producir un discurso sobre el Arte afín en su construcción con los métodos de producción del Arte. En vez de esto, trabajamos presuponiendo un cierto *"algo"* a sabiendas de que no lo es y aplicamos arrogantemente estos criterios, que a menudo son solo menudencias, como si fuesen leyes y no como meras sugerencias bien intencionadas. Esta capacidad de transmutar el orden y la relevancia de las cosas es otro de los particulares rasgos del Arte. En las Ciencias, el tener que trabajar con teorías es algo incómodo que por sistema se prefiere evitar; en las Humanidades, no. Estas teorías de las Humanidades, elevadas al rango de leyes, son aceptadas sin muchos cuestionamientos o enmiendas. Se producen unos consensos tácitos para validar estas teorías que, a posteriori, se

defienden e implementan mediante estrategias poco ortodoxas, incluso violentas a veces. Sería muy ilustrativo fijarse en cuáles son las motivaciones, las necesidades, las coyunturas que posibilitan estos acuerdos tácitos. Esta articulación del sistema sociocultural parecería a primera vista muy similar a la de las sociedades que aceptan una tradición mitológica para explicar el mundo. Las bases teóricas así aceptadas se desdoblan, a su vez, en nuevas consignas que, con meticulosa atención, protegen intactos los conceptos originales. Esto se debe, quizás, al afán de acumular textos y obras que profundicen en vías expresivas ya transitadas. Aunque también queda un poco de espacio para la esperanza: últimamente, se están considerando también discursos, o partes de discursos, provenientes de otras ramas del conocimiento como la Filosofía, la Antropología, incluso de la Física Cuántica.

# I.XVII Usted está aquí

Incluso después de haber hecho todas estas caracterizaciones que nos acercarían a un posible entendimiento general del hecho artístico, seguimos teniendo la sensación de que poco de esto servirá para algo al avistar los entrópicos derroteros por los que se mueve el mundo del Arte. En apariencia, el único beneficio inmediato de cualquier aclaración estriba en servir de escalón hacia un estadio de la producción o del pensamiento que estimamos superior o más sofisticado. Pero esto no es suficiente sino se consigue acomodar las necesidades y cambios que las nuevas tecnologías introducen el en Arte.

Si no cambiamos de perspectiva, los discursos del Arte acabarán siendo discursos bizantinos, cerrados en sí mismos y desconectados de las voluntades creadoras de los ciudadanos. Si seguimos mirándolo todo desde esta perspectiva pseudocientífica que propone la academia, el panorama futuro es frustrante: - ¿Es entonces este sistema (el Arte) de entes múltiples y cambiantes una utopía?, ¿estamos condenados a correr siempre detrás de la manzana? La respuesta es no. Si levantamos la cuestión de este modo, aunque solo sea en forma de sospecha, por un instante, en la mente de algunos puede que deje de ser una quimera utópica. La pregunta lleva implícita la respuesta, en este caso, también, una aptitud de desidia. Lo decisivo aquí, lo que es realmente nuevo e interesante, no es la respuesta al interrogante del Arte sino las líneas de interrogación que desde el Arte podemos inaugurar y que afectan

a muchos y muy diferentes aspectos de nuestra existencia como ciudadanos y como meros seres humanos. ¿Qué interpelaciones son más urgentes y cómo debemos de proceder lo más objetivamente posible? ¿Qué grado de veracidad hay en cada una de las distintas afirmaciones, cuál de estas verdades es más relevante u ofrece mejores soluciones? ¿Qué propuestas conectan mejor con otros discursos o prácticas? El asunto aquí es, no el de definir, sino el de posibilitar el desarrollo de un trabajo de observación de los modos de existencia de cada una de las prácticas artísticas, de cada una de las definiciones, de cada uno de los beneficios que el Arte aporta a las sociedades. No se trata de poseer esta verdad ideal, se trata de trabajar con una multiplicidad de definiciones sin incurrir en contradicciones. Una multiplicad que podríamos entender como un aumento de los recursos del individuo que le permite tener varias rutas trazadas

según se trate de una u otra faceta de la totalidad que supone ser productor o consumidor de Arte. Una multiplicidad que garantice el buen entendimiento y aceptación de la obra de Arte contemporánea en su medio. Coexiste una faceta íntima en todo proceso creativo (que puede funcionar según un tipo definitorio de los sujetos) junto a otra faceta que pertenece al plano público (donde, por necesidad, hay que manejarse con otro tipo de definiciones más consensuadas). El grado de veracidad de una definición o afirmación no garantiza su éxito, ¿curioso, no? Una definición parcial en un plano técnico-práctico aclara y mejora las cosas al limitar las posibilidades. Una definición ontológica o hermenéutica en un plano íntimo es más interesante y productiva. La *verdad* ha cambiado su naturaleza.

Sabemos que el Arte es una variable imprevisible, sabemos que cambia y que convendría

aceptar este hecho como es entendido el concepto del subconsciente por los psicoanalistas: indefinible por definición. Pero incluso con todo, lo que ya conocemos es suficiente para acomodar el advenimiento del vídeo dentro de las esferas del Arte de una manera fácil y sin fisuras. Este nuevo medio crea nuevas posibilidades para la idea artística a la vez que puede que se dé el caso (como ya aconteció con la Fotografía en relación a la Pintura) de que libere alguna otra disciplina de algunos de sus condicionamientos funcionales. La teoría marxista explica que las infraestructuras hacen posibles avances en la metaestructura, es decir, que los medios físicos de producción del Arte acarrean un cambio en los discursos y, en última instancia, en la ideología. La entrada de pleno derecho del vídeo en el mundo del Arte no va a cambiar la manera que tenemos de apreciar un cuadro o una escultura, tampoco la manera en la

que los artistas los conciben. Más bien al contrario, enriquecerán la apreciación de las obras y las ideas al ofrecer nuevos elementos discursivos que hacen más concretas y serias cada una de las diferentes tesis con las que nos manejamos. "En la diferencia está el gusto", este dicho popular, que viene a sintetizar burdamente las ideas de Jacques Derrida en torno al concepto de "diferencia" (*Différance*), en este caso, nos viene como anillo al dedo.

La esencia creativa que hoy valoramos en las obras de Arte clásicas es totalmente compatible y también fluye a través del vídeo como tecnología. El problema de no poder apreciar este fluido conceptual artístico radica en no poder liberarnos de las preconcepciones que inmediatamente se nos vienen encima al mirar una pantalla y que hacen que asociemos todo lo que en ella vemos con el Cine o la Televisión. Esto último ha propiciado la idea de que si la pantalla entra en las esferas del Arte, las

formas de crear y actuar de estos medios de masas han de ser incluidos también en los sistemas del Arte y es en este punto donde comienzan a generarse las incongruencias. El Museo Nacional Centro de Arte Reina Sofía ofreció en 1990 una exposición retrospectiva titulada *"La imagen en movimiento"*, donde se recuperaban para el Arte fragmentos de programas de televisión, de cine experimental, etc. Sus directivos debieron entender que en lo referente a la imagen en movimiento (del tipo que fuere) había que hacer un esfuerzo creador, por parte de los comisarios y demás personal administrativo involucrado, que elevase el rango cualitativo de los videoclips seleccionados a la categoría de Arte. Y la verdad es que este esfuerzo ha sido recompensado en forma de un catálogo de esa exposición que es uno de los pocos libros útiles sobre el tema del videoarte que podemos encontrar en España.

El vídeo, como tal, no es un nuevo género artístico. Es el aspecto taxativo y discursivo de nuestra noción de Arte lo que hace pensar que esto pueda ser así. Tenemos que dejar de ver siempre el mismo lado de la Luna y considerar su parte oculta. Es mucho menos complicado y sostenible percibir la inmediatez del vídeo como tecnología. Para esto es necesario saber separar las atribuciones y competencias de la *"máquina"* de esa otra parcela en la que entra en juego una especie de *magia* creadora única de la voluntad del artista. Es mucho más práctico y realista el entender el vídeo como un soporte de la idea artística que como una disciplina absolutamente nueva y desvinculada, paralela o tangencial a otras ramas del Arte. El impulso y el hálito creador son de la misma naturaleza en Francisco de Goya y en Bill Viola

## II  Elucidación objetiva de los parámetros del campo de estudio: bailando en la oscuridad

El hecho videográfico no encuentra grandes obstáculos a la hora de relacionarse y asociarse con los diversos aspectos, entes, discursos y disciplinas que integran el mundo del Arte. Existen artistas que se dedican exclusivamente a hacer "simbiosis" videográficas para el Teatro; actividad que recibe al vídeo dentro de sus montajes con mucho positivismo. También encontramos una modalidad de danza, conocida como vídeo-danza, donde las coreografías están pensadas para ser captadas por las cámaras en unos determinados planos y perspectivas que forman parte de la génesis de la pieza y que hace que el vídeo sea más estimulante que la propia acción de la danza. Gary Hill hace esculturas con los tubos catódicos de los televisores

y utiliza la imagen en movimiento como otro elemento más: es la vídeo-escultura. Además, conocemos las vídeo-instalaciones de creadoras como Ulrike Rosenbach y las vídeo-pinturas o mejor dicho, las recreaciones vídeo-pictóricas de las grandes obras premodernas que realiza Bill Viola[14] en estos últimos años.

Gary Hill - *Bathing* – 1977

---

[14] Bill Viola [*En Dialogo*] Exposición en la *Real Academia de Bellas Artes de San Fernando*, Madrid. Del 11 de enero al 30 de marzo del 2014.

Ulrike Rosenbach - *Requim fur eine eiche* - 1993
vídeo instalación

Y, por último, el videoarte también se incorpora a disciplinas que sin ser Arte, como la televisión, por una simple cuestión de proximidad tecnológica, también problematiza o emula. Aquí hemos de hacer hincapié en un detalle que puede pasar desapercibido y que crea mucha confusión a la hora de alcanzar una taxonomía del fenómeno vídeo: los creadores han incorporado el videoarte al Teatro, a la Danza, a la Escultura, a las Instalaciones, a la Pintura, pero también a la Televisión y al Cine y no

al revés. Es un error muy común el pensar en el vídeo de creación como un derivado, como un efecto, o como la natural consecuencia de la democratización de la Televisión; es cierto que una parte importante de las obras en vídeo pueden guardar muchas similitudes con la Televisión mas solo una parte. No todos los tipos de obra en vídeo son así, solo guardan este parecido las obras pensadas para ser proyectadas o retransmitidas en lo que en el argot del videoarte se conoce como *monocanal*. La apreciación de un vídeo clip artístico en *monocanal*, aunque su intención sea radicalmente opuesta a la de la televisión, viene marcada por nuestra experiencia de la televisión o del cine por culpa de esa similitud física de los soportes (la pantalla); los mismos mecanismos críticos y de entendimiento que utilizamos instintivamente cuando vemos Televisión se ponen automáticamente en funcionamiento delante de una

obra de videoarte *monocanal* y hay que hacer un esfuerzo *a priori* para cambiar este conductismo *"espectatorial"* en la medida necesaria para apreciar la obra de Arte en soporte vídeo. Es tan maravillosamente paradójico el pretender que el videoarte sea mostrado en televisión como el exponer un cuadro de Velázquez en un supermercado de Dallas-(Texas); y esta no es una afirmación irónica, el *interplay* de planos y modalidades es muy gratificante. Las proyecciones multicanal son otro asunto, ya nos alejan más de este determinismo *espectatorial*, aunque no dejemos de salir del entorno "tele-visión". Pero, además, las proyecciones multicanal nos siguen remitiendo al cine o a la televisión, si bien de una manera negativa al poner de manifiesto este sistema de visualización las estrategias narrativas del medio. Las obras multicanal tienden a ser vistas desde los aspectos formales del medio televisivo, esto es, como una

vivisección de las estrategias narrativas y de continuidad de la industria televisiva o cinematográfica. Por esto, aun con todo, este tipo de obra se sigue pareciendo demasiado a la televisión, si la comparamos con otro tipo de obra como las vídeo-instalaciones. Uno puede encontrar similitudes y diferencias, de distinto grado y medida, en cada una de las modalidades de obra en vídeo, pero resulta más enriquecedor el plantear las disensiones o las sinergias que pretender forzadamente enmarcarlo todo dentro de un ámbito normalizado y gris, que, para más desgracia, vendría dominado por algo tan antiartístico como la televisión. Todo es vídeo; sin embargo, cualquier imagen responde a una idea creativa de diferente naturaleza, con objetivos distintos (aunque a veces se nutran de la televisión y del cine) que pertenecen a un plano totalmente diferente (artístico-ideal) al de los medios de comunicación de masas.

En los casos anteriormente mencionados, las disciplinas a las que el vídeo se incorpora (Teatro, Escultura, Danza...) están ya claramente identificadas, pero puede que el vídeo, en un futuro próximo, dé lugar a disciplinas-híbridos que adquieran relevancia e independencia propia. Todo lo anteriormente expuesto induciría a pensar en el vídeo como simplemente una tecnología al servicio de otras ramas de las Artes. Puede que esto sea así y puede que, además, con el paso del tiempo, el vídeo inaugure una nueva forma de mirar al Arte y posibilite la creación de un tipo nuevo de obra (quizá más conceptual) que cale en el espectador. Existen dificultades, claro está, pero son realmente pequeños obstáculos debidos a lo inusual del acontecimiento vídeo. Lo que sucede es que, aunque esas dificultades no son importantes, el superarlas a un nivel masivo en la sociedad requiere tiempo.

El mayor de estos obstáculos tiene que ver con la valoración de las piezas en vídeo. Ya hemos visto que, pese a que haya un cuerpo relativamente pequeño de textos teóricos a propósito del vídeo en el Arte, este medio ha sido capaz de generar, a partir de esa escasa literatura, nuevos e interesantes contenidos que han ensanchado los límites del Arte. Desde este punto de vista, el vídeo ha demostrado tener un gran valor cultural. El problema, desde luego, no es la falta de *discursividad* o la alegada ruptura radical con anteriores paradigmas de evaluación de las obras de Arte, porque estos paradigmas son revisitados y desarrollados por el vídeo, no destruidos. Todo parte y permanece en el mismo plano, se está hablando de la misma sustancia siempre. El problema de la valoración del videoarte es mucho más mundano y tiene que ver con los aspectos más fetichistas del mundo del Arte; tiene que ver con la avidez de poseer algo único en

exclusiva, tiene que ver con la adquisición de estatus sociocultural, tiene que ver con la riqueza de la materialidad de las piezas... Son muchos otros los argumentos que validan una obra de Arte además de los últimos mencionados; podemos comenzar estudiando sus cualidades estéticas y el placer que la obra reporta, seguir analizando su capacidad de transmitir conceptos más o menos elaborados y sofisticados utilizando vehículos específicos a tal fin. También hay que valorar la aportación de la obra a la Teoría Artística o la Historia del Arte y, por último, podemos hacer una valoración de la representatividad y fidelidad (o no) de la obra para con su tiempo (valor antropológico). Esta misma línea de argumentación, que normalmente aplicamos a todas las demás manifestaciones del Arte, la podemos aplicar así mismo al vídeo con gran facilidad y óptimos resultados.

El vídeo, sin embargo, se resiste a ser entendido bajo los mismos esquemas culturales (y económicos) anteriores a su aparición y que propiciaban la existencia de estructuras ideológicas del tipo "genio-artista", del tipo "talento-don", de lo humano en la creación, etc. Y no porque sea imposible, sino porque existe una confrontación extra-artística entre las nuevas tecnologías y los tradicionales medios de vida. La resistencia de parte de la esfera artística al vídeo se debe, en gran medida, a un conflicto general de la implantación de las nuevas tecnologías en todos los demás ámbitos sociales (la educación, el ocio, las formas de relaciones interpersonales, etc.), un conflicto que es más intenso fuera que dentro del mundo del Arte. ¿Por qué no podemos considerar a Bill Viola o a Gary Hill como unos genios? Aun pensando que lo puedan ser, es muy difícil asociar sus perfiles a la tipología convencional del genio. ¿De dónde sacan

ellos la inspiración para llevar a cabo una labor tan sofisticada, valiosa y efectiva? ¿No trabajan estos dos artistas con nociones de lo humano y lo espiritual más y mejor que, incluso quizá, Vasili Kandinski y, ciertamente, mejor que Pablo Picasso? La razón es otra vez una falta de objetividad, es un prejuicio (lo humano contra lo mecánico) hasta el punto de impedirnos apreciar la verdadera dimensión de las piezas de vídeo.

Al contrario de lo que sucede con otro tipo de artistas (a los que se les persigue para coleccionar hasta un simple apunte hecho casualmente en una servilleta de bar) el artista que trabaja en vídeo, quizá por voluntad propia, está muy alejado de esos procesos en los que se "fetichiza" al artista y su obra.

Bill Viola, *The passing* 1991

Es verdad que el vídeo surge en un momento de cambio (de las vanguardias a la posmodernidad) y que los primeros *vídeo-artistas* eran de un tipo determinado bastante beligerante dentro y fuera del Arte; pero esto podía haber sido de otra manera. Si lo mirásemos desde otra perspectiva, nos daríamos cuenta de que, si se quisiese, podríamos seguir destilando de una pieza de videoarte los mismos requisitos y las mismas características que validan

un Miró, por ejemplo; podríamos, como hace Laura Baigorri[15], ver las continuidades entre las vanguardias y el momento presente. Podríamos, incluso, superar estos requisitos y características y añadir más criterios a la colección de discernimientos que ya manejamos para autentificar una obra de Arte. Aunque un vídeo clip digital se pueda reproducir hasta límites infinitos generando copias idénticas, si no se quiere no se tiene por qué hacer. Una obra puede mantener la cualidad de pieza única si, por ejemplo, destruimos el fichero máster o la codificamos. El robo es algo común a los lienzos y a los programas informáticos; si el vídeoclip se custodia como custodiamos cualquier otra obra, la exclusividad de la pieza estaría garantizada.

---

[15] Baigorri Ballarín, Laura. *El vídeo y las Vanguardias Históricas.* Edicions Universitat de Barcelona, 1997

Además, en el terreno audiovisual contamos ya con una legión de leyes que, aunque de difícil implementación, en el caso de que el artista lo considere oportuno, velarían por la propiedad intelectual. Como vemos, las dificultades de acoplamiento que el vídeo pueda tener en el conjunto de las Artes son arbitrarias y fácilmente desmontables.

En términos generales, el valor de las cosas queda establecido en términos monetarios. El oro tiene un valor y el petróleo o las naranjas otro. El valor estratégico, a primera vista, es secundario al valor económico. En el Arte, el valor es, además, o quizá, sobre todo, teórico-histórico. También se valora su capacidad generadora de nuevas ideas y su función como inaugurador de nuevos caminos para el propio Arte. En el mundo de la industria, para los bienes simbólicos o casi simbólicos (objetos de moda o diseño) existen parámetros para traducir

a euros el valor "intangible" (en términos acorde a la industria) que aporta a sus objetos el hecho de ser o estar directamente relacionado a una estructuras ideológicas de cualidades culturales o discursivas que van más allá de la función primera del objeto y que lo convierten en algo más; lo extrapolan a una nueva dimensión normalmente más meritoria. Estas ecuaciones que unen lo etéreo con el frío metal, se llevan a cabo en el momento del escandallo y son parámetros muy concretos. A este valor añadido se le llama en economía *valor intangible* y se materializa en una cantidad determinada de dinero extra que se añade al precio de coste del producto y que se calcula teniendo en cuenta gastos de publicidad, la repercusión de asociarse a la imagen de un personaje x, etc. Cuando se trata de Arte, puede que por ser el reino de la subjetividad, estas ecuaciones económicas se realizan de una manera *Ad Líbitum*. Deberíamos de

replantearnos esto muy en serio, porque se trata de una actividad muy importante en la que aun contando con tomos y tomos sobre historia, estética y teoría del Arte, estas disciplinas no parecen poder garantizar el rigor necesario para interpretar, aceptar y valorar el videoarte o, en su caso, cualquiera de las nuevas manifestaciones artísticas en su justa medida.

Pero incluso pretendiéndolo, la valoración histórica o teórica es bastante arbitraria como para fijar un valor en término absoluto o definitivo de una obra de Arte. La argumentación histórica se nos presenta a sí misma como la más fiable. Remitámonos aquí al ejemplo de la quema de la bandera americana arriba mencionado. ¿Cómo vamos a dudar de una argumentación histórica a la hora de asignar valor a la obra si ya hemos demostrado que esa argumentación histórica tiene un rango jurídico equiparable, incluso superior, a la

propia ley? También hemos conferido a los discursos históricos y a los historiadores una capacidad filosófica. De la Historia sacamos leyes y reflexiones filosóficas que nos hacen entender mejor el presente sin cuestionar el criterio del/la historiador/a. El ejemplo máximo de este hecho lo tenemos en Michel Foucault, quien, siendo un historiador, es considerado por muchos hoy en día como uno de los más grandes pensadores del siglo XX. Y sin embargo, gran parte del trabajo de Foucault se centra en deconstruir la disciplina histórica. Al igual que Pablo Picasso deconstruye el mito del genio, pero acaba usurpando para sí mismo ese puesto, Michel Foucault lleva a cabo una historiografía que, aunque demuestra las incongruencias y relatividad del discurso histórico, no altera en absoluto nuestra concepción, nuestra necesidad, de la historia como fundamento de la valoración de las obras de Arte. Esto es algo muy

curioso de nuestra civilización; entendemos las nuevas ideas, las asimilamos, pero no las ponemos en práctica. Si entendemos que la argumentación histórica que asigna un valor determinado a la obra de Arte es tan subjetiva como la propia obra, deberíamos de dudar constantemente de la relevancia, y, sobre todo, del valor económico de una obra de Arte. Los vídeo-artistas puede que de manera inconsciente sepan esto y que sea suficiente la razón por la que en la mayoría de los casos nunca persiguen una valoración de las piezas en estos términos, centrándose más en los aspectos positivos de la praxis (el placer de crear) como el único e inmediato beneficio. La argumentación teórica también es fácilmente cuestionable si tenemos en cuenta que surge siempre de una única interpretación, determinante y exclusivista, de la obra de Arte. Siendo la polisemia uno de los rasgos más característicos y meritorios de las producciones

contemporáneas del Arte, ¿no deberíamos entonces de relativizar el poder de validación de la teoría atendiendo a la limitación de sus axiomas? El eje formado por la teoría y la historia, a pesar de lo dicho y a falta de algo mejor, las faculta como las disciplinas mejor capacitadas para llevar a cabo esta función de significación y valoración aunque se haga necesario considerar también la verdadera naturaleza de ambas.

A este respecto, surge otro inconveniente a la hora de entender o asimilar el vídeo, en el más amplio espectro de las Artes y las Humanidades, y es su déficit histórico. Más que de un inconveniente, se trata, para mejor definición, de un recelo. El videoarte, que no cuenta más que con cincuenta años de historia, no tiene un aval teórico o histórico importante, en comparación con otras disciplinas artísticas de mayor antigüedad. No se trata de una cuestión cualitativa, sino cuantitativa:

parece que es un asunto de abundancia numérica de publicaciones y no de la importancia de los contenidos de esas publicaciones. El imaginario colectivo no ha concedido la mayoría de edad a esta práctica artística. Esta carencia confiere al vídeo una interesante libertad creativa que intensifica y hace muy visible su actividad, pero que también, proporcionalmente, aumenta nuestra necesidad de aprehenderlo en el discurso y en la historia. Como consecuencia de lo anterior, surge algo más peligroso todavía pues nos encontramos con el hecho de no poder hacer "futuribles" las piezas de videoarte, de no saber cuál será su puesto futuro en este sistema general de objetos y palabras que entendemos como Arte: es difícil precisar si vale la pena o no, conservar o catalogar una determinada obra, pagar una cierta cantidad de dinero por ella. El vídeo no está todavía plenamente asentado dentro de las estructuras formales y académicas del

sistema, y es debido un prejuicio numérico. Muchos todavía temen que todo este alboroto audiovisual pase a la Historia como una peculiaridad de una época turbulenta, como algo que surgió y desapareció. Nos encontramos en una encrucijada donde, por un lado, el vídeo aflora entre las otras ramas del Arte de manera natural y espontánea (lo que hace pensar en su correlatividad y coherencia con respecto al gran imaginario Arte) y, por otro lado, vemos que su aprehensión en el discurso y en los sistemas de distribución y representación está totalmente mal interpretado. También podemos darnos cuenta de que no se están produciendo los esfuerzos teóricos necesarios para evitar (o desenmascarar) las discontinuidades que el vídeo, supuestamente, plantea con respecto a anteriores formas de entendimiento del Arte. Esta negligencia es debida a prejuicios puramente ideológicos y que

hacen sospechar la existencia de oscuros intereses por parte de los que a ellos se aferran.

## III El vídeo artista: la objetivización del sujeto creador y su actividad. De seres-exóticos a humanos-cosa

En la escritura, así como en muchas otras disciplinas artísticas, se ha buscado limitar las resonancias polisémicas de las obras invocando la función *autor*[16]. Este mecanismo ideológico que Michel Foucault identifica en la Literatura es igualmente aplicable a las Bellas Artes, quizá con más razón incluso. La función-*autor* es simplemente uno de entre tantos criterios que se utilizan en Teoría Crítica, o del Arte, o incluso en la Historia, para dar brillo y esplendor a las obras; es un criterio muy directo, bastante elemental y que, por su

---

[16] Ed. RABINOW, Paul. (1984, 101) *The Foucault reader - What is an author?* Pantheon Books, New York

simpleza, pasa incontestado. Esto no significa que sea un buen criterio en absoluto. Pero ¿qué acontecería si, como vemos muchas veces, la interpretación de la obra por parte del espectador fuese más enriquecedora que la explicación del significado que ofrece el propio artista?

Sabemos que la calidad de una obra de Arte viene avalada en gran medida por su capacidad discursiva, es decir, por su capacidad de conectar en la mente del espectador ideas y conceptos que estaban antes desordenados u ordenados de una manera diferente; avalada, también, por su capacidad de generar varias lecturas posibles o por la ausencia de conductismo del mensaje. Por otro lado, en una concepción contemporánea del Arte, las obras que tienen un único, claro y cerrado significado, normalmente, no trascienden, no encierran misterio alguno y la claridad de toda ella elude el debate y, por tanto, el interés que pueda

despertar es escaso. Las obras de este tipo, según una taxonomía posmoderna, pertenecen a otra categoría distinta, cuasi-artística y solo serían justificables desde una manera decimonónica de entender el Arte. Esto es una realidad y es en su multiplicidad, en su polisemia, como deberíamos de entender los objetos artísticos. Pero, aun aceptando la idea de la multiplicidad de significados como rasgo identitario de la excelencia artística, sabemos que perviven, coetáneas a esta visión del Arte, ideologías y estructuras formales (museos, editoriales, universidades, etc.) a los que los potenciales y diversos significados de las piezas incomodan sobremanera y que, como escolares o profesionales del Arte, se llevan a cabo esfuerzos titánicos por supeditar cualquier divergencia de significación al significado verdadero (ya argumentado y demostrado) que viene determinado por la intención del autor. Incluso cuando el autor

de la obra se niega en redondo a dar una lectura de ésta, como era el caso en Andy Warhol, lo que los críticos puedan decir de esa obra ha de ser invariablemente refrendado por el artista en cuestión, por lo menos una sola vez. El hecho es que, alrededor de la obra y su autor, se crean unas dinámicas socioculturales surgidas de la implementación de la propia obra en su entorno que el artista tiene que asumir (sucumbir) para sí. Muchas de esas dinámicas que el artista debe asimilar van directamente en contra de su voluntad creadora. De una manera tangencial, y como consecuencia de esta incorrección metodológica de la teoría crítica, actualmente nos encontramos con un escenario donde la figura del autor es artificial y erróneamente sobrevalorada (lo que provoca curiosas psicopatologías en algunos artistas, derivando en super-egos…). El resultado final de estas argumentaciones que perpetúan el modelo

modernista de significación tiene como resultado último la "objetivización" de la persona que crea Arte.

Esto es así para casi todos los artistas que entran en los circuitos oficiales (cuya función es la de normalizar y ordenar las distintas voces de las comunidades a las que están adscritos), excepto, quizá, para los vídeo-artistas. El factor humano creador (el individuo) en el vídeo está más oculto que en otras disciplinas tradicionales donde la humanidad del artista ha sido tema central en el estudio de la obra de Arte (p.ej. *Action Painting* etc.). Este ocultamiento se debe, sobre todo, al cambio en las preferencias formales de las piezas y no tanto al cambio de los temas centrales sobre los que versan; las obras en vídeo siguen tratando los temas clásicos: lo sublime o lo social (según los casos). Es decir, en la actualidad, las nuevas tecnologías, que en realidad son una mera cuestión de

procedimiento, ocupan el lugar central en los temas de estudio[17]. La principal diferencia radica en la importancia que muchas veces damos a la tecnología que se utiliza y que primamos sobre la importancia que el tema pueda tener. Desde este punto de vista, podemos entender que la función-autor, en el videoarte, aunque no desaparece del todo, viene eclipsada por la importancia del debate tecnológico en torno al Arte.

---

[17] PÉREZ ORNIA, José Ramón et al. (1990) *Bienal de la imagen en movimiento'90,* Museo Nacional Centro de Arte Reina Sofía, Madrid. En este espléndido catálogo se muestra cómo el tema central, e hilo conductor de toda la exposición, es el conjunto de las tecnologías cinematográficas, fotográficas y videográficas. Da igual que lo que se muestra no haya sido concebido como Arte; la muestra hace una reclasificación histórica de todos los aparatos y tecnologías que han producido imágenes en movimiento y también fijas. Tanto es así que la exposición casi parece una publicidad encubierta de las grandes marcas electrónicas japonesas.

Al vídeo se le identifica con su propia exterioridad desdoblada sin nunca intentar estudiar las motivaciones o inquietudes del sujeto creador. Sucumbimos a la vorágine de las aplicaciones informáticas y sus infinitas actualizaciones. El vídeo es un medio frío, el autor desaparece bajo las maravillas de la tecnología y las convenciones perceptivas del público. En el mejor de los casos, podemos inferir algún rasgo personal del autor analizando el tipo de convención cinematográfica o televisiva que decide atacar o utilizar. Además, el vídeo se asocia a las masas y es sintomático y significativo de estas por una razón tan simple como chocarrera: que se parece a la televisión. Del vídeo se espera que comente sobre las masas y la gran cultura popular. En la gran escisión entre *Cultura Popular* y *Gran Arte*, el vídeo parece pertenecer a la primera categoría. Consecuente con la corriente de pensamiento del Arte en el momento de su

aparición, el vídeo mantiene una especie de actitud populista. Una de las grandes ideas que validó la práctica artística en vídeo fue precisamente el de la democratización de la tecnología[18].

El autor, como necesitamos que exista en la pintura o en la escritura, no puede existir en el medio vídeo simplemente por una cuestión de coherencia histórica (lo cual no es una razón para que no pueda existir) con respecto al momento de su origen. El vídeo, a pesar de ser un medio a priori idóneo para llevar a cabo producciones del tipo realista que tan fácilmente pueden trasmitir mensajes elaborados de una forma precisa, toma en la actualidad otros derroteros bien distintos. El vídeo de creación contemporáneo no tiene

---

[18] BAIGORRI BALLARÍN, Laura (pg. 19 a 21 y 35 a 38) *El vídeo y las vanguardias históricas*, Edicions Universitat de Barcelona, 1997

necesariamente una función demostrativa o indicativa; está libre de estos condicionamientos y busca una dimensión expresiva que no es ya más la del propio individuo creador sino la del propio fenómeno tecnológico del vídeo en relación a una sociedad y una cultura que lo promocionan.

No podemos echar mano de los autores para resolver problemas de significación, porque esas no son ya más las cuestiones que se plantean los artistas que trabajan en vídeo. Pero ya confrontados y aceptando al fin la naturaleza polisémica de las obras de Arte y las muchas veces procurada indeterminación de los significados del vídeo (*p.ej.* las estrategias narrativas de Matthew Barney en la serie *Cremaster*), al vídeo de creación se le valora más por la propia naturaleza del medio que por las redes que potencialmente propician sus significantes gracias sobre todo a ese rasgo polisémico. Parecería que estamos en un primer

estadio de asombro ante el hecho *"vídeo"* al que debería de seguir una reflexión más precisa sobre los sujetos reales y los temas del vídeo de creación. Es necesario aceptar el principio ético de valorar el contenido, o su "performatividad", en vez de sustentar la obra únicamente por la calidad técnica o por la reputación del autor.

La labor de la crítica no es la de mostrar la relación del autor con su pieza vídeo, sino la de mostrar la estructura de la pieza, desvelar sus procesos creativos, analizar las nuevas posibilidades que el nuevo lenguaje brinda, etc. Nuestra noción de la obra en vídeo, y como la entendemos, tiene que ver más con la relación de la pieza con su entorno y su tiempo que con ninguna otra cosa. Esto parecería que amplía la libertad del artista al poder rescatar su propia persona de los rigores de ser un personaje público (artista), pero la realidad es bien distinta: ahora se está sometido a la tiranía de

la máquina y a su estética. La objetivización del/de la artista es todavía mayor, es más aséptica, se sitúa más alejada de su centro vital. Son únicamente las redes de significación que se crean entre distintos campos de conocimiento (la teoría, el mercado, los modos de difusión, su relación con los medios, etc.) lo que da valor a una obra de Arte y el vídeo tiene muchas ventajas prácticas en este sentido. El valor y la calidad de las obras en vídeo dependen de la relevancia que puedan llegar a tener esas redes de significación interdisciplinares.

## IV  Lógica discursiva *vs* intuición: apropósito de la génesis creadora en vídeo. *Ese oscuro objeto del deseo*

La inspiración, el impulso original y primigenio de toda obra de Arte, ese momento en la mente del creador que propicia su alumbramiento: ese es el objeto del deseo. Oscuro, porque traerlo a la luz del análisis crítico es un asunto bastante resbaladizo. Pero realmente no se trata de un hecho oscuro, solo de un hecho oculto. A simple vista, podemos darnos cuenta de que el impulso originario (la idea) de una obra es un momento de "preclaridad" mental, ese impulso tiene una intensidad que disipa toda duda y estimula la consecución del proyecto: todo esto es lo contrario a la oscuridad. Sin embargo, en una época donde los artistas son productores culturales, el abordar

asuntos como el tema de la inspiración, el talento o el don, es absolutamente intolerable; simplemente, no está en la programación actual, a pesar de que si el "hecho" se da en la obra de Arte, esta tiene garantizada una buena existencia. A primera vista, cualquier neófito puede distinguir entre obras que surgen del "instinto" y obras que surgen del refrito teórico y su traslado a la materia; las obras del primer tipo tienen fuerza, frescura, abren caminos y gratifican al espectador con la expansión del campo de posibilidades; las del segundo tipo solo entretienen a los que solo quieren leer en la obra aquello que ya sabían previamente. El asunto de la inspiración, como elemento de la obra que garantiza su estatus de "Obra de Arte", está presente de una manera soslayada en todas las transacciones que hacemos con respecto a esas obras de Arte, tanto las económicas como las teóricas; ronda por nuestras mentes pero, no hablamos abiertamente de ello.

Parecería que se tratase siempre de un debate interno, algo que, como el uso de las drogas, en algunos países como el nuestro, solo se acepta en la intimidad. Este paralelismo no es fortuito y viene a ser un ejemplo ilustrativo de la lobreguez en nuestro entendimiento de la génesis artística, porque mucho de lo que sabemos y aceptamos sobre ese momento primigenio de la creación está escrito o explicado por artistas bajo los efectos de psicotrópicos o del alcohol. En nuestra cultura, siempre ha existido un desafortunado y permisivo vínculo entre estupefacientes y la fertilidad creativa; prueba de ello es que se tolera que artistas del mundo de la música, por nombrar solo un grupo, exhiban en los medios sus hábitos de consumo sin que ello merme en nada su prestigio. La buena sintonía entre estupefacientes y creatividad es un mito; comprobado está que más que crear nada, las drogas destruyen la vida en términos absolutos.

Es verdad que los artistas, en sus explicaciones de las obras, a menudo nos hablan de qué o cómo se inspiraron para la realización de la pieza; también, a menudo, estas explicaciones se convierten automáticamente en argumentos sustentadores de esa obra. Pero hay que darse cuenta de que este es un trabajo explicativo posinspiración y que en muchos casos la elocuencia del argumento demostrativo suplanta en importancia a la calidad de la idea artística Es como si por saber explicar bien su génesis, una pieza mediocre pudiese adquirir una relevancia que no le corresponde. Estas explicaciones a posteriori ya no tienen la fuerza ni la vehemencia del acto creador inicial y son elaboraciones circunstanciales *ad hoc*. En esta transmutación de acontecimiento vital a discurso, el hecho creativo pierde toda su energía y se convierte en un subproducto que no suele interesar; esto explicaría en parte el porqué, de una manera tácita,

los docentes y los teóricos han decidido abandonar estas cuestiones y reservarlas para los artistas, quienes han desarrollado estrategias individuales para tratar de alcanzar ese deseado estado vital. En cualquier caso, se trata siempre de un asunto resbaladizo que solo incumbe directamente al artista y es menos rentable que otros tipos de discursos o dinámicas relacionales que las obras producen, una vez implementadas en el seno de una sociedad, y que hablan directamente a los individuos, y sobre ellos, de ese grupo cultural. El asunto de la inspiración, de la génesis artística, queda zanjado con una frase bastante parca que decía Picasso y que Antonio López repite en nuestros días: - "mejor es que las musas te cojan trabajando". Esta sentencia nos dice mucho: nos dice que las musas son incontrolables, y vienen cuando quieren, y nos remite a la importancia de asumir la experiencia creativa como un oficio.

Mirándolo bien, nos damos cuenta de que seguimos manteniendo criterios operativos de la temida época romántica pensando en la inspiración como algo mágico y, peor aún, mantenemos criterios casi feudales al pensar que al artista lo hace el oficio, en este caso que nos ocupa, el oficio manual de la pintura y la escultura que no tanto el oficio mental de dilucidar ideas o conceptos.

Hay cosas que no necesitan ser dichas con palabras, también hay cosas que no se pueden expresar con palabras. La cuestión de la génesis artística no necesita mucha explicación porque un discurso atextual circula ya entre nosotros, en lo que llamamos nuestro imaginario colectivo, y que en el caso de la Pintura, la Escultura, la Danza y las demás Artes clásicas permite el obviar en un primer plano (público) el tema de la inspiración. Sin embargo, al tratarse del impulso primigenio, es un asunto de vital importancia para el vídeo el

dilucidar y hacer valer las particularidades que esas "musas" adquieren en este nuevo medio. Si el vídeo de creación quiere abrir su nicho y desmarcarse de sus coetáneos tecnológicos (Cine y Televisión.) tiene que registrar con claridad en el imaginario colectivo esas particularidades exclusivas de las "musas videográficas". Esa esencialidad y pureza de las obras Antoni Tàpies o de Claes Oldenburg tienen que ser visibles de inmediato también en un vídeo.

Antoni Tàpies. Mural del Pabellón de Cataluña en la Exposición Universal de Sevilla de 1992

*Llanta de Bicicleta* por Claes Oldenburg, 1990

En una concepción generalista (o populista) del Arte se da por descontado que este hecho de la inspiración ha de producirse. Todo está fundamentado en "esta cosa" de la mente, o del espíritu, sin la cual no se produciría Arte. Hasta en el Arte *funcionarial* (el de los artistas o escritores en nómina que producen obra en función de parámetros no artísticos) hemos de encontrar

atisbos de esta inspiración. ¿Se puede buscar esa inspiración, existen fórmulas para convocarla? Lo más importante que hemos de traer a colación es comprender que, en relación con la importancia que tiene el fenómeno de la inspiración dentro de la producción artística, no tenemos muchos textos disponibles que arrojen luz sobre el asunto. Desde Kant ha habido poca gente, salvo quizá Vasili Kandinski y, ahora, Jean-François Lyotard, que se ocupen del hecho. Los excesos del Romanticismo en el tema nos han aburrido, no eran funcionales y solo absorbían energía. No tenemos el lenguaje para hablar en términos apropiados de la inspiración. Con el argumentable fracaso de las vanguardias, también hemos acabado con ese lenguaje de Kazimir Malévich y su círculo que buscaban la libertad absoluta de la pintura y la representación de lo sublime, etc. No al Modernismo, sí al Postmodernismo y la

fragmentación, no a las ideas absolutas o universales. Resultado: no podemos hablar de la inspiración en términos coherentes con su naturaleza. ¿Cómo hablamos de este fenómeno desde nuestra plataforma *empiricista* y racionalizadora? Desde esta posición solo podemos hacer una genealogía de los distintos discursos que en la Historia han hablado de ella. Si nos damos cuenta, antes del siglo XVIII este problema de la inspiración no parecía ser una cuestión de los oficios que hoy llamamos artísticos; era lógico, de todo lo *mágico* se ocupaba ya la religión. Y a partir de ese siglo, los objetos que hoy consideramos Arte, se explican siempre a posteriori; apreciamos lo que de artístico hay en una obra, pero nunca lo que pueda haber en el pensamiento creador; esta calidad mental somos incapaces de verla: tenemos que ver y tocar para creer. Ya sabemos lo importante que es el método histórico para asignar valor y veracidad a

un objeto, documento o hecho. La genealogía parece ser la manera de acotar para su estudio el tema de la inspiración dentro de la seguridad de los parámetros de nuestra lógica cartesiana, aunque la naturaleza del acto creativo no pertenezca al mismo plano.

Kazimir Malevich: *The Black Square*, 1915

De todos esos periodos históricos, es en el siglo XIX cuando la cuestión de la inspiración y la génesis artística se popularizó entre humanistas y artistas,

pero, como era de esperar, los criterios empleados eran absolutamente fundamentalistas y a menudo asociaban el hecho de la inspiración a un *algo* metafísico, más allá de nuestra realidad. Y, por regla de tres, automática e independientemente de las creencias religiosas de los que se aventuraban en la labor de teorizar sobre las musas, se trataba de entender y explicar la génesis artística utilizando mecanismos discursivos inspirados inconscientemente en la tradición cristiana de la época, que era la única área del conocimiento que tenía ya desarrollado un vocabulario y una sintaxis especializados en nombrar lo innombrable. Hoy en día, las argumentaciones de los románticos de finales del siglo XIX nos parecen extravagantes: "la bondad como vehículo para alcanzar a beber de las fuentes de la creación, la belleza como realización física de una moral impoluta, el arrebato del espíritu poseído por la visión del ideal, las obligaciones

éticas del creador con respecto a nociones de la verdad o la libertad..."[19]. El debate del siglo XIX a propósito del hecho creativo fue indudablemente intenso y bastante sofisticado, aunque argumentaciones como las anteriores nos parezcan hoy anecdóticas. Fijándose bien, nos damos cuenta de que lo que vacía de contenido estos conceptos es el cambio en las acepciones de términos como *espíritu, bondad, ética,* etc. Las líneas de investigación tienen un cierto valor, pero no podemos entenderlas porque, por ejemplo, no distinguimos muy bien entre *ética* y *moral*, porque si leemos *alma* o *moral* nos

---

[19] Esta es una vaga síntesis de las elucubraciones a propósito de la belleza o la inspiración que Thomas Mann, en su novela ***Der Tod in Venedig*** (Muerte en Venecia, 1912), subrepticia e indirectamente atribuía a Gustav Mahler (1860-1911) a través de la personificación de este en el protagonista de la novela, el escritor Gustav von Aschenbach

retrotraemos inmediatamente a un plano racionalista y no somos capaces de trabajar con esos términos suprimiendo la carga ideológica que han adquirido con el tiempo, para poder así rescatar parte de la intención y objetivos del debate decimonónico. Aquí uno podría preguntarse si al haber cambiado el significado global (las acepciones, su carga ideológica y simbólica, su uso) de estos conceptos relacionados con la propia noción de la génesis artística, ésta también haya cambiado. La respuesta es no; los significantes cambian, pero no lo significado; el cambio en los significadores modifica nuestra consciencia (inconsciencia en nuestro caso) de la génesis del acto creativo. El pensar que el acontecimiento creativo es solo una cuestión de lenguaje implica negar los contenidos en favor de la *forma*: todo sería entonces *forma* y *formalismos*. Podemos afirmar, sin riesgo a equivocarnos mucho, que nuestra noción actual del

Arte surge, solo como discurso, y que las nociones de inspiración o talento son unos acontecimientos de la mente que requieren todavía hacerse discursivos. *Arte* e *inspiración* están unidos por un vínculo inquebrantable: no puede haber Arte sin la legitimidad de las musas. El talento existe, y podemos comprobarlo; las buenas ideas están ahí, nos interesan y a todos nos gustaría tenerlas. El cómo alcanzar una excelencia creadora es una tesis de importancia. Hoy ya no podemos hablar del *espíritu* ni del *alma*, ni de nada que se le parezca dentro de los discursos críticos en las Artes. No podemos, no porque no nos dejen (aunque es verdad que resulta bastante estrafalario el hacerlo), no podemos porque no sabemos. No nos gustaron las consecuencias del Romanticismo y decidimos olvidar por completo sus líneas de investigación, sin darnos cuenta de que no por abandonar un tipo de semántica acabaríamos con el tema del que ésta se

ocupaba. Solo unos pocos como Jean-François Lyotard, comentando sobre Immanuel Kant, se atreven a retomar el tema de la inspiración. Y cabe señalar que en el caso de Jean-François Lyotard con bastante éxito[20]. Hoy en día contamos con ciencias como la Psicología y con personas como Alejandro Jorodowsky (con sus teorías sobre la *Psicomagia*) que son capaces de aprehender en el discurso (que aunque a veces raya lo irracional, es discurso al fin y al cabo) las dinámicas de la mente creadora que son las responsables del hecho creativo.

En nuestro sistema educativo, el avatar de la inspiración es algo que ni se nombra y, desde luego, algo que no se contempla a la hora de crear los planes de estudios. La inspiración como concepto la hemos sustituido por el de *estrategias creativas*. La

---

[20] [*Leçons sur l'"Analytique du sublime"*: Kant, 'Critique de la faculté de juger,' párrafos 23–29. Paris: Galilée, 1991]

palabra *inspiración* la oímos de vez en cuando dentro de la arquetípica pregunta que solo los poco versados en Arte formulan a los creadores: "¿en qué te has inspirado?". Lo que equivale en todos los casos a decir: qué elemento de la realidad has tomado como referencia [21]. Y peor aún: en los tiempos de Francisco de Goya y Lucientes por lo menos se les presuponía el don de la inspiración a los alumnos de la *Real Academia de Bella Artes de San Fernando* cuando él fue director; hoy en día, los programas de estudio están pensados para que todo aquel que siga unas normas pueda ser certificado como *artista*, tenga o no una mente creativa. ¿En qué plan de estudios se plantean pruebas vocacionales para entrar en una facultad, o para

---

21 Figuración- abstracción- desfiguración: modelización de la realidad

considerar el perfil artístico de un grupo al que guiar en su singladura?

Los planes de estudio actuales, en su gran mayoría, están pensados no para fomentar la intuición, sino, más bien al contrario, para doblegar la inspiración. Si nos fijamos un poco nos daremos cuenta de la homogeneidad de las pinturas y esculturas de todas y cada una de las promociones de todas y cada una de las diferentes facultades de BB.AA año tras año, y ¡¡¡ a eso lo llaman "crear escuela"!!! En la docencia de las BB.AA. se emplean una serie de metaestructuras didácticas casi idénticas a las de materias tan dispares como la Biomecánica y la Teoría Poscolonial, materias que organizan de una manera férrea los contenidos, los objetivos y las capacitaciones que debe alcanzar el aspirante a licenciarse. Todo esto se ve claramente, es un intento de represión del hecho creativo y sus distintas manifestaciones. La importancia que

damos a los procedimientos de estructuración es excesiva y mal enfocada; tal cual están las cosas nos damos cuenta de que ese afán por catalogar y jerarquizar se puede leer también como un terror esencial a la vida, a lo que pueda aparecer de nuevo, a la entropía o a un supuesto caos. Las estructuras didácticas resultan, porque así se quiere, *normalizadoras* y no somos conscientes de que también puede haber un espacio para la creatividad en el diseño de esas estructuras o de que esas estructuras tienen el deber de fomentar la individualidad en vez del sometimiento a unos postulados dados. Vivimos un auge de la estandarización por razones prácticas: es más económico, rápido y fácilmente asimilable un tipo de Arte que difiere muy poco de una parte a otra del país. Se podría decir que la calidad artística se ha abaratado. Además, todos queremos poder entender los misterios de la creación del artista,

misterios difíciles de entender incluso por otro artista. Hay que explicarlo todo, aunque sea de mala manera y los temas espinosos mejor dejarlos para otros ámbitos de la educación. El Arte hoy en día se produce (se fabrica) no se crea; ésta parece ser la velada, pero omnipresente, máxima contemporánea. Es más, en la era de los productores culturales, del Arte funcionarial (del Arte hecho por funcionarios o por administradores) sucede que la Política se inmiscuye en las esferas del Arte buscando nuevas formas para conseguir llevar el mensaje político total. Esto nos hace recordar los tiempos del Románico cuando se ilustraba por medio de imágenes en las paredes de los templos toda la ideología religiosa que el vulgo iliterato no podía asimilar mediante el texto. Hablar de inspiración en el Arte es como hablar de chamanismo. Y este hecho es algo más que una simple curiosidad de nuestro sistema de

pensamiento, esto es una clave por dónde empezar a desmontar las fallidas estructuras ideológicas que pululan (entre otras no tan fallidas) por las instituciones y el consciente colectivo.

Si como vemos ya, es difícil hablar de *inspiración* en nuestras instituciones, cuando se trata de vídeo estas dificultades se manifiestan en toda su crudeza: tecnología y hermenéutica parecen ser incompatibles en un mismo cerebro. Además, la brillantez e intensidad de la concepción de la obra en vídeo viene inmediatamente frenada por los condicionantes técnicos; el impulso primero de una obra en vídeo tiene que ser filtrado a través de las posibilidades del *software* y la cámara bajo los cuales la idea original puede quedar sepultada. En general, como sociedad, estamos más interesados en el devenir tecnológico que en el de las ideas y lo que realmente admiramos muchas veces en una pieza de vídeo es más mérito del programador que diseñó tal

o cual función para el programa de edición que el aporte artístico de la pieza en sí. Nos maravillamos con las cosas nuevas que las máquinas pueden hacer, sea lo que sea. La originalidad de la *idea*, su contenido, su discursividad, quedan en un segundo plano. Al ser *mass-mediatic*, el vídeo tiende a ocultar el carácter del artista. Las teorías a nuestra disposición para delimitar el acontecimiento de la inspiración están absolutamente *démodées* desde la perspectiva hegemónica de la tecnología.

A pesar de esto, ya que como hemos visto el abandono del análisis de la génesis creativa se ha debido a un cambio en la semántica y no realmente a las preferencias investigadoras dentro de las BB.AA., el tema de la inspiración es importante que se reconsidere, incluso negando la posibilidad de poder teorizar con éxito o de poder aprehender su esencia, porque a pesar de permanecer oculto y misterioso, si, por lo menos, lo tenemos en cuenta y

le damos el valor indiscutible que tiene en el peso total de la obra, estaremos ya andando por la senda correcta. Aunque lo que se pueda decir de la inspiración sea un error, desde luego se consigue trasladar el énfasis discursivo de un plano de tintes empíricos y causales, de fríos datos y ecuaciones, a un tipo de diálogo más amplio y humano, más en consonancia con nosotros mismos y mucho más coherente con la naturaleza del Arte y su función en la sociedad. No es lo mismo arreglar una avería en el coche que organizar una cena para amigos. La inconmensurabilidad del hecho "inspiración" enlaza directamente con el principio de libertad esencial en las Artes; esa posibilidad de creación, libre incluso de discursos, de reglas y fórmulas, sin sentido último y sin objetivo final que ate a las obras a un plano de inmanencia prosaico y causal de una manera reducidísima. La inconmensurabilidad del concepto de libertad es equiparable a la

inconmensurabilidad del acontecimiento de la inspiración. La naturaleza esencial del Arte hunde sus raíces y se nutre en la misma tierra que la noción de libertad. Son dos condiciones (*libertad-inspiración*) *sine quibus non* de la verdadera obra de Arte.

# V  De la aptitud contemporánea: parámetros para la creación

## V.I Del momento y las condiciones culturales del acto creativo.

En la actualidad, queramos reconocerlo o no, nos las estamos arreglando bastante bien con todo este guirigay del Arte, a pesar de encontrarnos sumidos en un mar de precisas limitaciones con las que abordar los interrogantes que plantea el binomio *Arte* e *inspiración*. En la mayoría de los casos, cuando hablamos de una obra de vídeo, obviamos cuestiones centrales en favor de un diálogo más cortés. En otros muchos casos, sin embargo, se hacen intentos legítimos por entender

el nuevo fenómeno del vídeo perfilando y aclarando límites; aunque a priori esto pueda parecer socialmente incorrecto en un momento en el que la interdisciplinariedad y la supresión de límites (entendidos como fronteras) son la consigna de una experimentación manierista ya institucionalizada. Y esto es todo lo que podemos hacer por el momento; descubrir unas fórmulas de mínimos a las que atenernos, cómo nos atenemos a las leyes del estado. Del mismo modo parece que tengamos que acatar estas formulaciones bajo mínimos para poder cabalgar en las crestas de las volubles y voluptuosas manifestaciones del impulso artístico; no porque sean firmes y claras estas formulaciones, sino porque es el método que hemos elegido para aprehender la realidad. Por extraño que parezca, vale más la adherencia al discurso que la veracidad de éste. Así es como convertimos axiomas en normativas. En este sentido, como ya

comentábamos anteriormente, de una manera funcional, la Teoría y la Historia del Arte poseen una dimensión jurídica.

Tanta ambigüedad y tanto esfuerzo por mantener unas coordenadas estables podrían parecer sospechosos. Más sospechoso todavía es que estas coordenadas o fórmulas-de-mínimos no suelan incluir las opiniones del gran público y que los procesos de democratización en este ámbito de la cultura se ralenticen en comparación con otras áreas de nuestra sapiencia como la Economía o la Política, por no mencionar la Ciencia. El hermetismo y elitismo de todo lo relacionado con el Arte contemporáneo son rasgos que no escapan a la atención de nadie. Esta estrategia de exclusión y ocultamiento recuerda en mucho las estrategias de las enquistadas políticas colonialistas de los años 50. Y puede que sea el caso de que estas opiniones sobre el Arte, extrínsecas a los círculos artísticos,

sean directamente descalificadas no tanto, o no siempre, por la falta de profundidad de su pensamiento como por lo inconveniente, a la vez que obvias, que puedan resultar esas opiniones. El mantener un *statu quo* tan precario a costa de desdeñar el sentido común del neófito y la distanciada perspectiva del no iniciado es una maniobra de unos pocos beneficiarios en detrimento del bien común. A pesar de que el Arte es dominio de todos, a los que no están "dentro" no se les suele considerar, olvidando que el Arte es patrimonio de todos y los artistas, esos productores culturales licenciados y certificados, tienen un compromiso con su tiempo y sus congéneres. Pero, junto con los gritos de angustia encubierta de todos aquellos agoreros que anuncian el fin del Arte desde dentro, está también la voz callada de los descreídos del Arte: médicos, biólogos, mecánicos, amas de casa, etc. Gente que, al ver las producciones del Arte

contemporáneo, quedan perplejos y acallados por esta regla esnob de "tú, como no sabes de Arte es mejor que calles a riesgo de ser tachado públicamente de ignorante". Este sobrevalorado discurso del *Arte* que se crea y se desarrolla bajo los parámetros del buen entendimiento burgués, esto es, la no confrontación y la autocomplacencia a costa del rigor artístico, no se nos impone, como sería de esperar, con esa dulzura misma de la conversación burguesa.

Al gran (por la cantidad) consumidor de cultura hay que darle una respuesta más convincente sobre la actividad que el Arte lleva a cabo y los cambios que introduce en el seno de su sociedad. Esta respuesta está todavía por llegar. Hagamos aquí, de momento, una proposición distinta, no exenta de cierta complicación, para tratar de consolar esas voces que no queremos oír,

las voces que escarnecen al Arte como incongruente, como banal, como un exceso burgués.

Parecería que todas las etiquetas y teorías que fabricamos para catalogar y jerarquizar los diferentes ímpetus artísticos no bastan para dar solidez al edificio del Arte. Como si dijéramos que se trata de un rascacielos a medio construir con unos cimientos algo endebles. Solamente la nomenclatura, algo que hemos inventado nosotros mismos, ya es problemática de por sí. Un ejemplo, para muchos el Modernismo y la Modernidad constituyen una forma de pensamiento bien concreto; para otros muchos es un estilo estético que, además, adquiere varios nombres según el país que se estudie; más ejemplos, tenemos edificios de estética Renacentista pero que, al ser construidos en la época del Barroco, en las guías turísticas se identifican como barrocos y sin embargo nos hallamos ante una réplica de *El Escorial*; a los

espectáculos de danza que se apoyan en medios electrónicos los propios coreógrafos y bailarines la llaman *performances*, y si la pieza se monta para ser grabada en vídeo entonces la llaman vídeo-danza. Usamos sin ningún reparo y con pretensiones científicas los conceptos de "lenguaje del vídeo, lenguaje del grafismo" cuando "científicamente" se sabe que la representación por analogía no puede ser un lenguaje. Como vemos, ni la taxonomía ni las teorías son muy fiables si atendemos a la lógica de una sintaxis correcta. Y esto ocurre al tiempo que los caminos de la crítica artística se acercan, y van en paralelo, con el pensamiento filosófico contemporáneo. Esta conjunción de imprecisiones gramaticales, amparadas inconscientemente en el recurso de la licencia literaria intentando funcionar como ciencia, con el acercamiento entre Arte y Filosofía, puede tener consecuencias catastróficas porque eleva al rango de estatuto ideas que son

meramente literarias: la Poesía es una cosa y lo que estamos creando en torno del Arte (facultades, teorías, museos y valoraciones económicas) es otra. La Poesía es increíblemente eficaz en la comunicación de cierto tipo de ideas y la Ciencia lo es para otras; solo es necesario saber qué se está haciendo y diciendo. Deberíamos de buscar las respuestas que han de dar solidez al edificio conceptual del Arte y que justificasen, de algún modo, su razón de ser haciendo un esfuerzo de entendimiento y objetividad, en vez de retomar criterios e ideas de épocas anteriores, sacadas de una incontestada Historia del Arte, para comprender las nuevas manifestaciones como el vídeo, las *Artes performativas* o el *Arte electrónico*. Resulta más que evidente, pero aún no estamos concienciados, que el Arte en un ente cultural poliédrico, de múltiples planos, y que las licencias artísticas son esenciales en uno de esos planos, pero

que esas mismas licencias tienen que quedar fuera en otras facetas tan radicalmente distintas como los aspectos teóricos o los económicos. Se da un hecho más que curioso, algo realmente importante, que no ayuda en nada a ese discernimiento por el que anteriormente abogábamos y que, sin embargo, dota de una inusitada relevancia al Arte dentro de la cultura en general. Los pensadores contemporáneos, al igual que los artistas, se mueven en terrenos contingentes, terrenos de suposiciones, de conjeturas e imprecisiones, incluso de grandes obstáculos para la comunicación de las ideas si atendemos a las teorías sobre el lenguaje de Ludwig Wittgenstein. Ante esta situación, un puñado de filósofos (franceses sobre todo: Gilles Deleuze, Félix Guattari, Jean-François Lyotard…), desde un estado mental algo mesiánico, deciden dirigir su mirada al Arte atraídos por la posibilidad de crear. En teoría, la posibilidad de crear, el imperativo de lo nuevo, es

prerrogativa del Arte y los filósofos también necesitan sacar de dentro a fuera. Cuando un filósofo hace una crítica de una obra está también creando, no Filosofía sino un texto alejándose de su disciplina. En este proceso, los pensadores cambian el objetivo final de su trabajo y adoptan las estrategias creativas del Arte para crear un nuevo híbrido. Alguien hablaba hace tiempo de las contaminaciones entre disciplinas como algo positivo; hoy tenemos filósofos-artistas y artistas-filósofos, pero no son el mismo híbrido. El flechazo ha surgido y la unión está ya en marcha; como en toda pareja recién formada, se va a requerir un esfuerzo adicional para su buena complementación y delimitación de competencias. Cuando leemos crítica de videoarte, en un gran número de ocasiones, esta nos parece que no está tratando de Arte propiamente dicho y que la pieza es una excusa para comentar de otros asuntos más etéreos

(el *factor tiempo* en el Arte, la *mirada*, la *identidad*, el Yo, etc.). El vídeo es un vehículo para un tipo de Arte que se presenta como más intelectual y menos decorativo. De hecho, una de las cosas que hace a los nuevos medios artísticos adquirir algo de protagonismo en la *matérica* esfera del Arte contemporáneo es su capacidad discursiva, su mensaje en apariencia más grave intelectualmente.

Llegados a este punto sería, un gran acierto que nos diésemos cuenta de que la Posmodernidad (la situación actual del Arte y las condiciones para su realización, a las que achacamos todos los males del Arte y de las que pensamos fuerzas ese carácter intelectual a las obras contemporáneas) no es una tendencia o un estilo, por mucho que se empeñen algunos. Tampoco es una época espacio-temporal ni una etiqueta puesta por algún teórico. Es otro fenómeno, bastante difícil de explicar y de entender, pero que no es la primera vez que ocurre en nuestra

civilización. Un hecho similar acaeció no hace mucho. La Posmodernidad se parece mucho más a uno de esos *cracks* financieros, a una de esas burbujas, que a ninguna otra cosa en el mundo. Michel Foucault escribió en sus últimos días un corto pero paradigmático artículo titulado *Wast Ist Aufklarung*[22], que describe mejor que nada ni nadie ese *crack*, anterior a la posmodernidad, del que todos somos deudores, la Ilustración.

---

[22] Ed. RABINOW, Paul (ed.). *The Foucault reader - Wast ist aufklarung*, Pantheon Books, New York 1984. En este capítulo, Foucault retoma de una manera muy tangencial, pero muy concreta, el tema Kantiano central del artículo en el que la "Consciencia Colectiva" se representa como un metaente susceptible de cambio y de estudio. Una concepción arriesgada, pero no exenta de relevancia teórica y metodológica.

Uno de los elementos más importantes de este ensayo se da antes incluso de su propia escritura y tiene que ver con una aptitud de aproximación a la realidad del asunto que se habrá desde una perspectiva distante, desde la curiosidad natural del neófito. Esta predisposición ante el análisis no es casual; el estudio del fenómeno de la Ilustración, para un intelectual francés, olvidándose de todo lo que sabe y abordando la cuestión desde cero es más que meritorio. Si Michel Foucault hace ese esfuerzo, es porque desde la erudición parece que poco más se pueda decir; aún más, el replantearse este periodo del pensamiento occidental responde a una crisis en los fundamentos y en la metodología en las Humanidades a día de hoy. Sintetizando mucho, la cuestión simple y llanamente plantea el seguir preguntándose por aquello que pasó a finales del siglo XVIII y que ahora conocemos como la *Ilustración* y que fue un suceso fundamental del

pensamiento colectivo que inauguró nuestra era. Existen múltiples paralelismos entre ese inexplicable fenómeno del siglo XVIII, entonces y ahora, y el arquetipo contemporáneo de la Posmodernidad. Ninguno de estos dos acontecimientos del pensamiento fue nunca plenamente comprendido, ni en su tiempo ni en la posteridad, como lo que realmente fueron o son. Podemos entender fácilmente el concepto *corriente de pensamiento*, pero lo que pasó en la *Ilustración* y lo que acontece con la *Posmodernidad* escapa a la conceptualización. Una escisión en el pensamiento colectivo es un hecho anterior a la capacidad de conceptualización, una corriente ideológica la podemos asimilar porque es el resultado de una disposición concreta de todo un universo entrópico de ideas; una corriente de pensamiento es un ente menor, generalmente se limita a un solo asunto (de tema político, social, religioso) y está bien

argumentado y demostrado según un método de orden superior. Las fisuras en la entropía ideológica más esencial serán siempre tema de estudio utópico, donde un debate bizantino llevará a la extenuación a quien en él se embarque; la cuestión está en saber parar. En las dos instancias, en la de la *Ilustración* y en la de la *Posmodernidad*, ha habido y hay detractores; de hecho, detractores existen para todos los gustos: el propio Michel Foucault parece en ocasiones quejarse del aprisionamiento cartesiano al que nos hemos visto forzados[23] tras el triunfo del paradigma *empiricista*, atrapados en unos modelos de dinámicas reflexivas muy limitadas, mientras tacha de inútil esfuerzo romántico el intentar

---

[23] Ed. RABINOW, Paul (ed.) pg. 45, *The Foucault reader - Wast ist aufklarung*, Pantheon Books, New York 1984

escapar a esa visión empírica de la realidad a la que nos aboca el pensamiento ilustrado. La *Ilustración* significó un reposicionamiento de la noción del libre pensamiento y del sujeto pensante; supuso un cambio paradigmático del papel de la ciencia y la tecnología. Además, y no por casualidad, es en este momento cuando surge la actual noción de Arte, con mayúsculas, con la que nos manejamos a diario.

*Was ist Aufklärung?* (¿Qué Es La Ilustración?) Es la legítima y desesperada pregunta que lanzó el *Berlinische Monatschrift* en noviembre de 1784 para tratar de entender unos acontecimientos que estaban cambiándolo todo a pasos agigantados. El artículo de Michel Foucault comenta la respuesta que Immanuel Kant dio a esa pregunta y que, según el propio Michel Foucault, nos ayudará en la actualidad a poder visionar *"entes"* o figuras del pensamiento de índole superior a la de las meras corrientes ideológicas. La *Ilustración* fue claramente

algo más que un movimiento abstracto que cambiaría rápidamente la sociedad y al que se temía o del que se era un entusiasta. La ambigüedad e intensidad del fenómeno posmoderno guarda muchos parecidos, al menos en cuanto a la desazón que produce en el seno de la sociedad. La misma pregunta punzante (¿Qué está pasando en el ámbito más generalizado del conocimiento?) fue la que encargó resolver el gobierno canadiense a Jean-François Lyotard,[24] y su respuesta fue igual de ambigua que la de Immanuel Kant. En España, la mayoría asociamos la Posmodernidad a un hecho estético y de procedimiento, un "algo" tan íntimamente ligado a las nuevas tecnologías, que a

---

[24] LYOTARD, Jean-François, *The Postmodern Condition: a report on knowledge,* University of Minnesota Press, Minneapolis. 1979

menudo, en la confusión, coligamos su fin a la obsolescencia de esas mismas tecnologías. La Posmodernidad se nos antoja algo así como una propensión modal; como si fuesen las nuevas tecnologías las que propiciasen el cambio en las directrices de nuestro sistema de pensamiento y no al revés. El caso es que las mismas estrategias creativas y las mismas necesidades de expresar cosas similares se dan en gentes y lugares distintos, espontáneamente, sin obedecer a una causalidad de los medios de comunicación de masas o planes de estudios. La misma réplica inconsciente, intencionada se da en todos los ámbitos de nuestra cultura: la fragmentación, la caída de los meta discursos o de las ideas universales etc. Es un fenómeno, este de la Posmodernidad, al que le estamos buscando solución porque nos da miedo (es crisis), en vez de, quizá, disfrutarlo. Estos mismos temores e inquietudes se daban ya en la Ilustración

dieciochesca; han pervivido a través del tiempo agazapados en los fundamentos de la noción de Arte que hemos heredado de esa época y se manifiesta igual de violentamente hoy, en la Posmodernidad, como ayer, en el Siglo de las Luces. La incomodidad que produce el vídeo de creación en el espectador, el galerista o el comisario, es la misma sensación que impulsó al *Berlinische Monatschrift* a lanzar la nada retórica pregunta sobre la revolución ilustrada. Desde ese momento, se abrieron en la Filosofía y en el Arte unas líneas de investigación inéditas y que tenían que ver directamente con nociones como la de *Sujeto, Identidad, Noción y Consciencia del Yo, Libertad*, etc. Con más o menos éxito, según se mire, ambas disciplinas aportan sus teorías y sus objetos a una nueva realidad que se materializa en el día a día y de la que comparten, casi en exclusividad, la responsabilidad de mantener en buen estado de

forma nuestra experie3ncia de la realidad contemporánea. Para entender mejor el videoarte o el Arte electrónico es necesario que nos situemos en un plano más amplio y que vayamos a las fuentes, por muy distantes que se hallen. Una vez hayamos entendido que la Posmodernidad no es un estilo pluriartístico, sería muy aconsejable que tampoco lo entendiésemos como una consecuencia o una ruptura con el pensamiento de la modernidad, sino como una continuidad forzadamente atípica de esta. No se trata de etapas diferentes contiguas en el tiempo, más bien se trata de la misma y genuina pulsión de una sociedad como un todo cohesionado. Para entender el Arte y los derroteros del pensamiento contemporáneo es necesario visionar estos dos acontecimientos como un solo ente cohesionado y leer más allá de lo que se muestra, leer en lo que no está escrito y de lo que solo podemos sentir su intensidad. No podemos

cartografiar los caminos del Arte posterior a la Ilustración del siglo XVIII atendiendo solo a los objetos artísticos, hay que considerar también el *mind-frame* de toda una sociedad. Hacer este mapa, esta radiografía del estado anímico de toda una sociedad y todo un sistema de pensamiento, ha sido desde entonces uno de los temas centrales de toda la producción artística y uno de los asuntos preferidos del pensamiento contemporáneo.

## V.II El reverso tenebroso: pensamiento y colonización del objeto artístico

Que la visión actual del Arte la aplicamos retrospectivamente a objetos y personas anteriores al surgimiento de nuestra noción de Arte es una tesis perfectamente argumentada por Mary Anne Staniszewski en los primeros capítulos de *Believing is Seeing*[25]. Sabemos que los griegos no tenían una noción de Arte, ni siquiera algo que se le pareciera[26], y eso a pesar de que son los padres de nuestra cultura. ¿Cómo podemos entonces decir que esta

---

[25] STANISZEWSKI, Mary Anne. *Believing is Seeing*, Penguin Books, New York 1995

[26] SÁNCHEZ LUNA, Alfonso et al, *Dibujo + Poética, Las Musas. Una reflexión en torno a la inspiración en el Arte.* Dep. Arte, Humanidades y Ciencias Jurídicas y Sociales. UMH. 2008

ánfora es una obra de Arte si nada de lo que hoy atribuimos a esa ánfora estaba en la mente de su creador? Para que un análisis verídico de la misma obra de Arte pueda llevarse a cabo no queda más remedio que aplicar los criterios pertinentes siempre dentro de la misma categoría espacio-temporal, todo lo demás es ciencia-ficción. El tasar los objetos (de Arte o no) bajo postulados extrínsecos al objeto en sí es otra forma de creación, es una forma de creación discursiva bastante sospechosa en infinidad de casos y que en el Arte se mueve rampante con poco o ningún autocontrol. La creación discursiva es una actividad que requiere un poco más de atención de la que normalmente le estamos dando. La creación discursiva es diferente a la creación artística, pero, por razones indeterminadas que achacamos a la Posmodernidad, cuando el objeto discursivo se asocia al objeto artístico, se produce una simbiosis

en la que el discurso modifica la naturaleza del objeto elevándolo a la categoría de Arte al mismo tiempo que ese discurso, siendo omnipresente, pasa a un segundo plano y queda camuflado porque lo que vemos, la obra, tiene una inmediatez mayor en nuestra mente. La creación discursiva es radicalmente distinta a la creación artística porque tiene un objetivo normalmente prefijado de antemano al que obedecen todos los esfuerzos productores de contenidos. Ese objetivo o prejuicio queda obnubilado ante la presencia del objeto artístico y las figuras literarias del lenguaje del que se sirve. El esclarecimiento de esos objetivos prefijados sería de inestimable ayuda para poder hablar de vídeo hoy en día, además de que no deberíamos nunca de confundir un *objeto* con un *concepto*. Las obras de Arte parecen venir a ser Arte solo cuando ese concepto se asocia al objeto y lo transforma en otra cosa, en un producto

transgénico, en un objeto simbólico que se mueve por el mundo bajo ilógicas y desproporcionadas dinámicas pasionales o fetichistas. Esta asociación *concepto-objeto* es tan maravillosa y tan artificial como, dijéramos, la energía de fusión nuclear; es maravillosa porque puede generar riqueza en exceso y sin limitaciones aparentes. El envés fosco de este acontecimiento asociativo es que se olvidan por completo, o se aniquilan, todas esas otras dinámicas que solo tienen que ver con el sujeto creador y su obra; unas dinámicas genuinas y cruciales que llegan a ser incluso terapéuticas desde todos los puntos de vista. La artificialidad del discurso no puede compararse a la artificialidad del objeto artístico; la primera es irremediablemente represiva y la segunda inevitablemente libertadora. Para los profesores de Estética más taxativos la obra de Arte no lo puede ser hasta que no haya sido admitida en alguna institución artística: solo es Arte

lo que los académicos, gerentes, gestores y demás funcionariado (no solo el propio artista) deciden que lo sea. Para agravar más la situación, es decir, para desnaturalizar más todavía la esencia de lo que supone en realidad la práctica artística en nuestra cultura, nos topamos con el grotesco fenómeno de un mercado del Arte que, paradójicamente, se asemeja cada día más al mundo de las finanzas. No olvidemos que a un nivel esencial, e históricamente, los centros financieros se mueven por los mismos impulsos que el Mercado de Valores o los grandes negocios: la codicia y la especulación. Para evitar los problemas de aceptación y de entendimiento del Arte contemporáneo, el discurso de estos agentes no-creadores-de- Arte debería de perder su carácter dogmático y taxativo para entrar en el dominio de la sugerencia, de la opinión, en definitiva, de la libre expresión sin cargas ni culpas. Podemos y debemos hablar de Arte pero no podemos sistematizar ni

supeditar la creación ni al creador. Podríamos tomar ejemplo de los derroteros de gente como Joseph Beuys, y valorar mucho más lo que la creación hace por el hombre que lo que el objeto hace por el inversor.

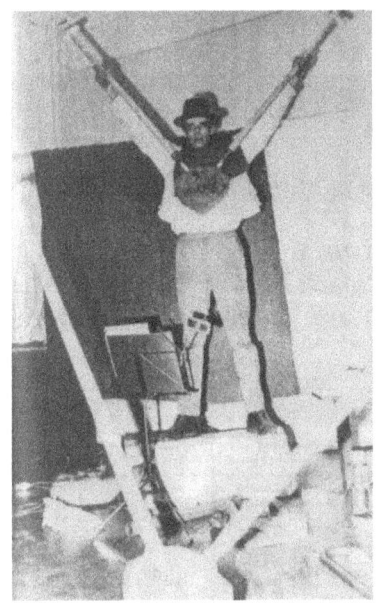

Joseph Beuys: *Spade with two handles* 1965

## V.III Un mágico mundo de colores

Para poder valorar objetivamente el vídeo de creación, o cualquiera de las demás manifestaciones artísticas de los nuevos medios, resulta mucho más útil el dejar de considerar los objetos artísticos en sí mismos como tótems de nuestra civilización y dar mayor importancia a las aptitudes y las voluntades creadoras. También resulta mucho más realista el dar valor al análisis de las actuales condiciones intelectuales y académicas que posibilitan la creación, todavía demasiado influenciadas por la neurosis enciclopedista que la Ilustración posibilitó. Apreciar los cambios que la práctica artística propicia es, en resumen, un excelente método de evaluar el Arte contemporáneo. Este nuevo paradigma de entendimiento no está enfrentado al espíritu ilustrado que inflamaba las mentes del siglo XVIII, más bien al contrario. Lo que aquí se

propone puede que esté en contra de algún método de valoración artística institucionalizado deudor de la Ilustración, pero que en ningún caso este método es sintomático de aquel movimiento excepto, por el afán enciclopedista, aspecto este que era solo una parte del entramado total que inaugura la época moderna y nuestra noción del Arte. Si nos fijamos bien, nos daremos cuenta que no han cambiado en casi nada las capacidades, las energías creadoras y el envite de comunicar y cambiar el entorno. Lo mismo en el siglo XVIII como en el siglo XXI, los esfuerzos de Kant y Lyotard van dirigidos a hacernos entender que los acontecimientos de la razón que tratan de representar en sus escritos son un marco, muy amplio, pero también limitado marco, de los modos de ser y pensar. Estamos frente al mismo fenómeno, una brecha en el pensamiento colectivo que hoy por hoy, si se sabe entender, es la fuente de toda creación artística. La

única diferencia real entre Posmodernidad e Ilustración es (aparte del abandono de objetivos universales) la sofisticación del método y la descreencia del lenguaje como vehículo de transmisión de ideas. Esto favorece en mucho a los artistas contemporáneos.

Entrando en el estudio de la configuración psico-intelectual del fenómeno posmoderno, entendido como un hecho del pensamiento, nos damos cuenta de que lo que yace en el fondo de esta ruptura contemporánea son las mismas cuestiones de democratización y libertad de pensamiento ilustrado; estas son las principales inquietudes que Immanuel Kant identifica en el origen del nada socialmente correcto fenómeno de la Ilustración. Lo que debemos de observar son las pequeñas cosas, las bases y las condiciones que asumimos sin darnos cuenta, pero que también transgredimos inconscientemente. La primera y más elemental de

las circunstancias que ha de darse para que haya creación, según nuestro modelo de raciocinio, es que el territorio de la obediencia y el territorio del uso de la razón estén claramente diferenciados. Immanuel Kant define brevemente el estado de inmadurez de la sociedad de su época invocando la familiar expresión: "no pienses, solo sigue las ordenes"; esta es, según él, la forma en la que el poder político, la disciplina militar y la autoridad eclesiásticas son generalmente ejercidas. Y continúa diciendo –"La Humanidad alcanzará la madurez cuando no se la requiera obedecer, sino que se le diga: obedece y serás capaz de razonar todo lo que quieras"[27]. Una puntualización a propósito del

vocablo alemán usado: *räsonieren*, término también usado en sus *Crítica de la razón pura (1781, 1er ed) y*

---

[27] Cita de la respuesta de Immanuel Kant en el diario *Berlinische Monatschrift*, edición de noviembre del 1784, a la pregunta *Was Ist Aufklärung*? (¿Qué es la Ilustración?)

*Crítica de la razón práctica (1788)*: **räsonieren** no indica un uso genérico o indefinido de la razón, si no que indica un uso de la razón en pos de un mejor entendimiento de esa misma razón; *räsonieren* es *"razonar sobre razonar"*. Immanuel Kant da ejemplos perfectamente triviales a primera vista: -" pagar los impuestos de uno, mientras se es capaz de argumentar tanto como se quiera sobre el sistema de tasación, sería característico de un estado maduro; o tomar responsabilidad de los servicios parroquiales, si uno es pastor, mientras que se razona libremente sobre los dogmas religiosos. Además, cuando uno razona solo por el propio hecho de usar la razón, cuando uno razona como un ser razonable (y no como un engranaje de una maquinaria), cuando uno razona como miembro de una razonable humanidad, entonces el uso de la razón ha de ser libre y público". La Ilustración no es, por lo tanto, un mero proceso por el cual los

individuos tienen garantizada su propia libertad de pensamiento. Según Immanuel Kant - "Se produce una Ilustración cuando los usos universales, libres, y públicos de la razón se sobreponen los unos a los otros"-. He aquí el quid de la cuestión; en el centro de aquel debate entonces, pero, también, inscrito en el debate de nuestra condición posmoderna, se haya el propio principio de la libertad de raciocinio y del uso de esa libertad. El territorio de la obediencia y el de la razón han de estar delimitados. La obediencia, las aptitudes serviles o supeditadas en el panorama del Arte contemporáneo, a pesar de lo dicho, parecen disimularse muy bien y pasan desapercibidas. Nos referimos a la obediencia al mercado, a los intereses de los museos, a las modas y modismos ideológicos de los críticos y los temas que deben de ser abordados pues eligen atacarlos cada cierto tiempo los ministerios de cultura, las industrias cinematográficas y demás entes

culturales. En definitiva, la obediencia al pragmatismo generalizado de nuestro tiempo. De una forma menos radical, o más eufemística, también podría pensarse que esta relación de subyugación es en realidad una relación de estimulación: los artistas crean siempre movidos por algo. ¿Si eliminamos esta obediencia de los sistemas preestablecidos de entendimiento, valoración y utilización de Arte, con que nos quedaríamos? Solo con los aspectos más vivenciales. Hay buenas y malas motivaciones, el trabajarse a uno mismo a través del Arte, como una terapia, el poder comunicar ideas propias de una forma eficaz son motivaciones aceptables. Cabría reflexionar sobre la diferencia entre buenos estímulos y malos estímulos, al igual que, como nos pide Kant, separemos la obediencia de la libre razón.

Por abstracto que parezca, sería mucho más preciso el identificar la contemporaneidad de las

producciones artísticas actuales, como es el caso del vídeo de creación, atendiendo a este modelo kantiano en vez de atender a detalles circunstanciales que no son más que el subproducto de una forma de pensar; detalles tales como la fragmentación del discurso artístico, la no linealidad de las piezas y demás rasgos estructurales que hemos conseguido aislar como elementos relevantes en las producciones artísticas de las vanguardias y que, anacrónicamente, seguimos intentando aplicar a las obras contemporáneas. Esta estructura, estos rasgos característicos, la metodología de las vanguardias, son algo fácilmente reproducible por todos aquellos que, sin estar movidos realmente por una inquietud existencial como la que Kant describe, mimetizan y recitan los discursos de otros tiempos, perpetuando una forma de pensamiento manierista y "vampírica", desprovista de conexión con la realidad de su tiempo. El buscar aplicar

síntesis discursivas pretéritas a la producción artística contemporánea equivale a producir una conciencia de la realidad falseada, sería un facsímil, un simulacro (en términos de Jean Baudrillard) de una contemporaneidad que, a la postre, decidimos no ver, empeñados en mantener a toda costa una metodología que no es más que el esqueleto sin vida de algo que ya fue.

Preguntémonos mejor si no podríamos percibir la Modernidad más como una aptitud que como un periodo de la Historia. Y por "aptitud" habría que referirse a un modo de interactuar con la realidad contemporánea, algo más vital; como dice Foucault en el artículo anteriormente citado: -"una libre elección hecha por el individuo; en resumen, una manera de pensar y de sentir, también de actuar y de comportarse y que al mismo tiempo marca la relación de pertenencia (del sujeto con su tiempo) y se presenta a sí misma como una labor"-. Y,

consecuentemente, en vez de tratar de distinguir la "era moderna" de la "pre-moderna" o la "posmoderna", sería más útil el tratar de descubrir cómo la aptitud de la modernidad (de ser actual, en sincronía con el tiempo de uno), desde su formación, se ha encontrado combatiendo con aptitudes de falsa "contemporaneidad"

Este fenómeno del falso postmodernismo, del simulacro de "obra de Arte" es ya casi parte y rasgo característico de nuestro tiempo (una corriente definida: lo falso); damos por bueno como creación algo que no es más que la recreación (en sus múltiples recomposiciones) de lo que ya sabemos. En *Introducing Posmodernism*,[28] Richard Appignanesi identifica varios tipos de estos falsos postmodernismos (el postmodernismo ecléctico, el

---

[28] APPIGNANESI, Richard y GARRAT, Chris. *Introducing Postmodernism*
Totem Books, NYC 1998

falso, etc.) Yendo al límite, hemos de preguntarnos si puede realmente existir un auténtico Postmodernismo, en el sentido de ser una escisión en el pensamiento, ya que el requisito de la espontaneidad y la absoluta novedad de la reflexión ilustrada se pierde en cuanto que utilizamos una estrategia historicista (de agravio comparativo) para entender el momento presente. ¿Es posible entonces que el espíritu ilustrado haya muerto? No. Nuestra condición cultural no viene determinada por los objetos artísticos que producimos casi industrialmente ni por los procedimientos y estrategias creativas; el espíritu hay que buscarlo en otros sitios. Estos objetos y nuestra condición cultural siguen estando marcados, sobre todo, por un espíritu de crítica y de interrogación del presente; es en la capacidad y las formas de problematización donde podemos encontrar rastros de este aliento. Ese espíritu (la inquietud

antropológica del conocimiento de nosotros mismos), ese aliento, ese brío, esa aptitud que Michel Foucault nos describe a propósito del texto de Immanuel Kant y que, también brillantemente, definiría Charles Baudelaire en *El pintor de la vida moderna y otros ensayos*[29], entra en conflicto con casi todas las proposiciones de nuestra vacua contemporaneidad en su inamovilidad y proteccionismo ante los nuevos vehículos del Arte.

De todos modos, la aptitud de la Modernidad (y de la contemporaneidad), no es simplemente una forma de reflexión sobre el presente; además es un modo de relación con el "yo" que ha de ser establecida por uno mismo.

---

[29] BAUDELAIRE, Charles. *Le Peintre de la vie moderne*. 1863

La intencionada aptitud de la Modernidad está ligada a un indispensable ascetismo del individuo. El ser "moderno" es no aceptarse como un sujeto en el flujo del tiempo que pasa; es tomarse a uno mismo como objeto de una compleja y difícil operación: lo que Baudelaire llamaba, en el vocabulario de su época, *dandismo*. Recordemos vagamente sus conocidos pasajes sobre la "vulgar, telúrica, vil naturaleza"; sobre la "indispensable revuelta del hombre contra sí mismo"; sobre la "doctrina de la elegancia que impone sobre sus ambiciosos y humildes discípulos una pauta más despótica que la más terrible de las religiones", y, finalmente, las páginas sobre lo espiritual en el dandi "quien hace de su cuerpo, de su comportamiento, de sus sentimientos y pasiones, incluso de su misma existencia, una obra de Arte". El sujeto contemporáneo no ha de plantearse el descubrirse a sí mismo, sus secretos y su verdad

oculta; es el sujeto contemporáneo quien ha de inventarse a sí mismo. Esta modernidad no libera al "hombre de su propio ser; lo impele a confrontar la labor de producirse a sí mismo". La más perfecta obra de Arte es la propia vida del artista. Este sarcástico convertir al presente en semidiós, este juego de transfiguración de la libertad con la realidad, esta ascética elaboración del Yo solo pueden llevarse a cabo en lo que Charles Baudelaire llamaba *Arte*. Un nuevo tipo de actividad que Charles Baudelaire no imaginaba pudiese tener cabida en la propia sociedad. Es en la Ilustración, justo en ese momento de ruptura del pensamiento, cuando surge la idea de libertad tal como la conocemos hoy en día. Este principio fundamental del nuevo orden intelectual está implícito también, inevitablemente, en el Arte. No solo porque ambas nociones, la de la *libertad* y la del *Arte* como lo conocemos, nacieran en las mismas fechas; esto no

es simplemente una feliz casualidad. Nuestra noción del *Arte* y todo el aparato anejo, incluso la posibilidad por primera vez en la Historia de una autocrítica y desarrollo personal independiente, son el resultado directo de esa brecha en el pensamiento europeo. Por lo tanto, el estudiar los objetos artísticos y sus producciones discursivas relacionándolas directamente con corrientes de pensamiento más allá de las ciencias sociales, incluso directamente con el pensamiento filosófico más puro, sería un gran avance en la lucha contra la avalancha de simulacros, facsímiles, refritos teóricos y demás imposturas de una parte del mundo del Arte. El concepto de libertad dentro del Arte es uno de sus pilares básicos. Y esto no es un dicho cualquiera, no es simplemente *vox pópuli* o una frase hecha ya manida; es el principio generador. A menudo, sucede que, cuando los hechos son aceptados ampliamente, se olvida el porqué de su

utilización o cómo vinieron a ser. En el caso del principio de la libertad en el Arte ha pasado algo similar, simplemente se sobreentiende, o en más casos que menos, se sobresee. Eufemísticamente, la libertad en el Arte se ha acomodado en el consciente colectivo como una idea romántica de las Vanguardias Históricas. Si conseguimos ver la estrecha relación entre el Arte y las corrientes filosóficas, automáticamente reactivaremos el principio generador de la creación contemporánea y podremos discutir en profundidad y de forma realista sobre Arte y Sociedad, modos de ver y modos de existir. La actualización del concepto de libertad y, sobre todo su consumación de nuevo en todas las prácticas artísticas, abriría un extraordinario mundo de infinitas posibilidades y colores para todos.

# VI Conclusión

# Modos de entendimiento, apreciación y aceptación del vídeo de creación: de la aproximación al acontecer artístico contemporáneo

Cabría, en un esfuerzo "cientificista" para el entendimiento del vídeo de creación, el retomar el camino, o mejor dicho, el recuperar del patrimonio de nuestro pensamiento crítico ciertos puntos o temas arrinconados, o simplemente pasados de moda, y que, aun siendo tangenciales, a veces incluso para sus propios descubridores, hoy se revelan necesarios para el mejor entendimiento y asimilación del trabajo de los artistas contemporáneos.

Son esos mismos puntos que plantearon ya Immanuel Kant[30] - las relaciones entre la voluntad, la autoridad y el uso de la razón- y luego Charles Baudelaire en *El pintor de la vida moderna*, y que siguen siendo retomados hasta nuestros días por pensadores como Gilles Deleuze y Félix Guattari[31].

Ideas irresolutas que tienen que ver con una conciencia del saber o del poder imaginar un

---

[30] KANT, Immanuel: (1784) Was ist aufklarung? The *Berlinische Monatschrift*

[31] DELEUZE Y GUATTARI (1994, 163) *What is Philosophy?* Columbia University Press N.Y.C.
"Percept, Affect, Concept" En este capitulo se plantea la existencia ideal de unas "unidades", *el precepto, el efecto y el concepto*, que de una manera objetiva cuantifican la esencia o la cantidad de "Arte" en una pieza. Al mismo tiempo, establecen unos criterios, a priori altamente literarios, o con demasiada licencia a la poética, pero que efectivamente consiguen replantear la obra de Arte de una manera muy precisa.

metaente; algo que muy burdamente podríamos visionar parecido a un tipo específico de discernimiento generalizado y compartido por grandes grupos de personas; una visión suprainstintiva común, o un plano emocional ecuménico, que viva y opere de una manera no causal, caótica por el contrario, y cuyo incorpóreo espectro trata de hacer visible el Arte contemporáneo. Conjeturas, si se quiere, como las que encontramos al comienzo del capítulo siete de *¿Qué es la Filosofía?*[32] Figuraciones teóricas con las que los autores replantean la obra de Arte como un ser autónomo, absolutamente extrínseco a nuestra realidad física, literalmente similar a un alienígena del espacio sideral.

---

[32] DELEUZE Y GUATTARI, *What is Philosophy*? Columbia University Press N.Y.C. 1994

El personificar esas intangibles visiones corresponde al Arte, pero también es trabajo del pensamiento.

Pero no nos confundamos, de lo que se trata no es de hacer un revisionismo histórico de los puntos, de los temas e ideas, de las nociones sobre la contemporaneidad como estado de alerta y consciencia del presente, como se sugería a finales del XIX en los escritos de Baudelaire y que simplemente han quedado *démodés* porque un prejuicio nos las impide retomar. Si no reconsideramos estas ideas, es con el fin de no cambiar la versión histórica actual del legado artístico; esto provocaría, como ya estamos viendo, que la valoración de algunos genios como Pablo Picasso caiga a la baja, mientras que otros menos favorecidos por el discurso histórico-artístico del siglo XX, como Joaquín Sorolla, esten ahora en alza. Pero, si reconsiderásemos y agrupásemos todo este

conjunto de ideas menores o tangenciales identificándolas por su nivel de ambigüedad científica, nos daremos cuenta de que han trazado un camino bastante claro en estos dos últimos siglos, a pesar de quedar este camino delimitado por ideas-hitos un tanto abstractos para nuestra visión paracientífica de la realidad. De lo que se trata es de continuar un camino que se abandonó hace ya tiempo y que las corrientes ideológicas pos-estructuralistas de hoy en día parecen están retomando. De este modo, se puede decir, sin miedo a equivocarse, que todos compartimos de una manera natural o intuitiva el hecho de que el vídeo de creación es consecuencia del "signo de los tiempos". Pero ¿qué es exactamente ese "signo de los tiempos"?, ¿un éter, un virus intelectual, una descarga eléctrica ínterneuronal? Instalados en nuestra pragmática visión postmoderna, asestamos inmediatamente que el vídeo de creación

corresponde con los tiempos actuales sencillamente porque sí y suponemos, también espontáneamente, en un alarde de brillantez crítica, que se debe únicamente al triunfo social de la televisión como medio de comunicación por excelencia. Una argumentación tan simple y directa, tan poco jugosa no podrá dar de sí nunca como para idear una taxonomía del vídeo de creación, tan necesaria para tantas y tantas entidades de gestión y divulgación cultural. Después de todo esto, Charles Baudelaire nos viene inmediatamente a la mente, y no es que sus argumentaciones sobre la contemporaneidad del siglo XIX se puedan aplicar directamente al hecho actual del vídeo de creación o, por extensión, al resto de las nuevas manifestaciones artísticas contemporáneas. Es por su espíritu crítico y su actitud frente al Arte; es esa aptitud lo que necesitamos reinstalar en las mentes de los artistas y demás personal relacionado con el Arte. Es

necesario crear nuevas categorías en el pensamiento para poder valorar el porqué de los vídeos que vemos y la razón de ser de los nuevos artilugios y Artefactos del Arte del siglo XXI.

Pero, concretamente ¿qué conceptos tenemos que identificar o buscar cuando miramos *videoarte* y demás manifestaciones artísticas no tipificadas? Gilles Deleuze y Félix Guattari, en el libro anteriormente mencionado, proponen un sistema de *perceptos* y *afectos* que quizá escape al entendimiento de los no versados en las construcciones filosóficas, mas, al que sin duda vale la pena prestar un poco de atención si queremos aproximarnos a la verdad del hecho artístico. Sin ir tan lejos, aunque siempre en la misma línea, bastaría con prestar más atención a las intensidades de todo tipo, tanto intelectuales (por el desafío ideológico que la pieza suponga), como emocionales (por la capacidad de la pieza de remover algo dentro). Prestar más atención a los

puntos de ruptura, al *shock* fenomenológico de la propia existencia de la obra. Es mucho más importante, desde el punto de vista de la asimilación del videoarte en nuestra cultura, todo lo que el videoarte aporta de "incatalogable" y de ininteligible, que todos los demás elementos que podamos entender y reafirmar en él. Como con el texto, las nuevas obras plantean muchos problemas. Miremos lo que dice Gilles Deleuze, quien afirma en su libro *El Antioedipus* que el verdadero libro es aquel que no entendemos cuando lo leemos por primera vez. Y es verdad, esto lo podemos comprobar por nosotros mismos. Cuando leemos un texto y lo entendemos plenamente, si nos fijamos, nos daremos cuenta de que todo lo que estábamos leyendo ya lo sabíamos. El placer de este tipo de lectura, y el avance o ganancia que experimentamos, se debe a la reordenación y la fijación de todas esas ideas que ya teníamos en

nuestra mente (recompuestas de otra manera quizás) y que ahora tenemos siempre a nuestra disposición, fijadas, en este objeto-libro. Por el contrario, cuando no entendemos un texto (y no porque esté lleno de errores gramaticales o sintácticos) es porque las ideas expuestas, esos conceptos, no están todavía en nuestra mente, han de ser introducidos en ella. Estos nuevos conceptos, además de ser en-visionados, han de encajar en el entramado ideológico e intelectual preexistente en la mente del lector, o del espectador de Arte en nuestro caso. La nueva obra con sus nuevos conceptos ha de establecer puentes-lazos con otros conceptos en los que el espectador haya hecho una inversión ideológica. En este proceso, los conceptos nuevos chocarían o invalidaran conceptos anteriores o se asociarían simbióticamente sin problemas o cohabitarían con ellos sin llegar a mezclarse. La inserción de nuevas ideas-conceptos en los

discursos históricos en el Arte no es fácil, es una tarea lenta y pesada, pero muy gratificante. Por eso, y coincidiendo con Gilles Deleuze, seguiremos su recomendación: lo importante es leer, leer y leer aunque no se entienda plenamente lo que se está leyendo. Quizá con el vídeo tengamos que hacer lo mismo: ver, ver y ver más todavía. No obstante hay que hacerlo desde una nueva posición, aceptando el no entender nada, considerando, que, aunque lo que veamos se desarrolle en una pantalla, no es Cine ni Televisión. Con todo esto, algo siempre queda, algo siempre cambia, por poco que sea, y es ese avance lo que se busca. Lo único verdaderamente importante es el movimiento de la mente.

Ya no dudamos de la naturaleza polisémica del texto y de la obra de Arte; por consiguiente, no podemos seguir invirtiendo ideológicamente en un tipo de conocimiento positivista que solo contempla la posibilidad de avance real de la sociedad

basándose en el aprendizaje de los modelos pretéritos de aceptación y validación del Arte, o en los sistemas de difusión e implementación de las obras en la sociedad, únicamente porque son los que conocemos y dominamos. Esto es un error colosal. Necesitamos experimentación también a nivel teórico y didáctico.

Consideremos por un momento el tratamiento y la importancia que damos a la intuición dentro del marco de las Bellas Artes; fijémonos simplemente en el número de veces que oímos o leemos la palabra *intuición*. Muy pocas, a decir verdad, en comparación con el peso específico que tiene dentro de los procesos creativos. El tema de la intuición se ha abandonado, dada la incompatibilidad de nuestro sistema racional de aprehensión de la realidad; un sistema de pensamiento donde cada concepto y cada idea están interconectados firme y lógicamente entre sí, como los átomos de un cristal

mineral. La intuición, por el contrario, es líquida, es caos; caos de conceptos e ideas pululando simultáneamente por los mismos espacios de la mente, sin interconexión, simplemente hermanados en su simultaneidad. Un sistema de pensamiento o de creación líquido rehúsa la constatación y la jurisprudencia; por ello, antecederá siempre al discurso; su fluidez le confiere una velocidad superior que la del discurso. El momento creativo inmediatamente anterior al discurso solo puede percibirse por medio de su intensidad: si es intenso es relevante. Intensidad versus racionalidad. La significación surge a posteriori por sí misma. Las conexiones entre conceptos ya se formarán con el tiempo. Todo acaba teniendo, tarde o temprano, un significado consensuado y aceptado, esta es la prerrogativa de nuestra cultura y quizá su punto más neurótico: la creación incontenible de significados.

Hay que buscar las pulsiones en los artistas, pero también en los críticos y en los espectadores. Hay que identificar los derroteros hacia los que las más libres voluntades apuntan, hay que identificar qué piezas de videoarte abren nuevas posibilidades y cuáles, simplemente, constatan lo que ya sabemos sobre el medio audiovisual. Este sería, sin lugar a dudas, un criterio excelente en el discernimiento de la calidad (o la no calidad) artística de las piezas de videoarte y nos evitaría así tener que soportar los simulacros de obras de Arte, el arribismo y las imposturas.

Catalogar en función de fechas o de coordenadas estéticas parece una manera bastante elemental de ordenar y construir un edificio discursivo que haga circular los contenidos que encierran las obras de Arte contemporáneo dentro de sí. Catalogar de esta manera no ayuda mucho a destapar públicamente y para siempre lo que

realmente estamos buscando, ni más ni menos que ese "duende" que impulsó la creación artística de la obra; la voluntad pura, la idiosincrasia y el código genético de la exhalación creadora esencial. La ordenación del micro-discurso circunstancial, al que cada una de las obras de Arte hace referencia en relación a un esquema espacio-temporal, es un hecho absolutamente anecdótico si lo comparamos con la posibilidad de poder plantear claramente al gran público el flujo vital que subyace y preexiste a la creación y a la obra de Arte. Solo un análisis de las pulsiones y de las intensidades en todo lo que se refiere a la obra de Arte podrá cartografiar tal mapa. Son "duendes" y no estructuras lo que buscamos. Estas estructuras academicistas son una especie de sucedáneo del auténtico sortilegio creador; un símil "vampírico" de las legítimas disposiciones creativas que inútilmente corean. El pretender que la "masterización", por parte del público y de los

artistas, de las estructuras discursivas sintetizadas por los críticos y los teóricos a partir de las obras de Arte es suficiente para entender el Arte y pretender así también educar a través ellas a potenciales artistas es de una enorme simpleza.

El proponer una línea de entendimiento tal como la que se plantea en este texto, tan volátil si se quiere, parecería a primera vista, y debido a razones del todo insostenibles, antitética con la propia naturaleza mecánico-matemática del vídeo de creación contemporáneo. Esas razones insostenibles no son más que nuestras preconcepciones culturales que nos impiden asociar en un mismo acontecer el ordenador personal y el hálito de la inspiración cuando hablamos del medio digital y, sin embargo, esas mismas preconcepciones desaparecen al hablar de Eduardo Chillida (acero y hálito), por poner solo un ejemplo. También dificulta mucho el análisis del

vídeo de creación, desde este punto de vista más existencial o fenomenológico, el hecho innegable de que el advenimiento del vídeo de creación en los sistemas del Arte se deba, sobre todo, a unas mayores capacidades técnicas. Hemos de superar la fascinación que tenemos por los *gadgets* tecnológicos, mirar más allá de los avances en la ingeniería electrónica de las obras de Arte e interesarnos muchísimo más por la radiografía del "espíritu de los tiempos" que estos avances posibilitan traer a la luz, siempre gracias al esfuerzo del artista que ha sabido poner en valor adecuadamente el trabajo del ingeniero.

# Apéndice:
## Editado del Diccionario de la Lengua Española. Vigésima segunda edición Real Academia Española, 2003

**Arte.** Del latín. *Ars, artis*

Virtud, disposición y habilidad para hacer algo.

Manifestación de la actividad humana mediante la cual se expresa una visión personal y desinteresada que interpreta lo real o lo imaginado con recursos plásticos, lingüísticos o sonoros.

Conjunto de preceptos y reglas necesarios para hacer bien algo.

Disposición personal de alguien. Buen, mal Arte.

Maña, astucia.

**Cadencia** (Del italiano *cadenza*).

Serie de sonidos o movimientos que se suceden de un modo regular o medido.

Proporcionada y grata distribución o combinación de los acentos y de los cortes o pausas, en la prosa o en el verso.

**Bit.** (Acrónimo de *binary digit*, dígito binario).

Unidad de medida de información equivalente a la elección entre dos posibilidades igualmente probables.

**Contemporáneo,** (Del latín *contemporanĕus*).

Existente en el mismo tiempo que otra persona o cosa. Perteneciente o relativo al tiempo o época en que se vive.

**Aptitud.** (Del latín *aptitūdo*).

Capacidad para operar competentemente en una determinada actividad.

Capacidad y disposición para el buen desempeño o ejercicio de un negocio, de una industria, de un Arte, etc.

**Pensamiento.**

Idea inicial o capital de una obra cualquiera.

Sospecha, malicia, recelo.

# Bibliografía

*Believing is Seeing*
STANISZEWSKI, Mry Anne, Penguin Books,
New York 1995
ISBN: 0 14 01.6824-9

*Bienal de la Imagen en Movimiento'90*
PÉREZ ORNIA, José Ramón, et al, Museo Nacional
Centro de Arte Reina Sofía, Madrid 1990
ISBN: 84-7483-685-9

*Dibujo + Poética*
SÁNCHEZ LUNA, Alfonso, DELGADO-
ESCRIBANO Santiago *et a.l Univeritas Miguel
Hernández*, Elche 2008
ISBN: 978-84-612-6567-1

*El pintor de la vida moderna*

BAUDELAIRE, Charles. Ed. Colegio Oficial de Aparejadores y Arquitectos de Murcia, España 1995.

ISBN 9788492017720

*El vídeo y las Vanguardias Históricas*

BAIGORI BALLARÍN, Laura, Edicions Universitat de Barcelona, 1997

ISBN 84-89829-55-1

*Introducing Postmodernism*

APPIGNANESI, Richard y GARRATT, Chris.

Totem books NY. 2º Ed. 1998

ISBN-10: 1840460563

*Negotiations*

DELEUZE, Gilles, Columbia University Press, New York 1995

ISBN: 0-231-07580-4

*The Foucault Reader*

Ed. RABINOW, Paul. Pantheon Books

New York 1984

ISBN: 0-394-52904-9

*The Postmodern Condition: A Report on Knowledge*

LYOTARD, Jean-François

University of Minnesota Press,

Minneapolis. 1997

ISBN: 0-8166-1166-1

*The Return of the Real: The Avant-Garde at the End of the Century.*

FOSTER, Hal.

Cambridge, (Mass.) MIT Press. 1996.

ISBN-10: 0-262-56107-7

ISBN-13: 978-0-262-56107-5

*What is Philosophy?*

DELEUZE Gilles y GUATTARI Félix.

Columbia University Press N.Y.C. 1994

ISBN: 0-231-07988-5

**Arte** /IDEARIO VÍDEO

© santiago delgado escribano 2014

# Sobre el autor

santiago delgado-escribano (1964- Ciudad Real, España) es un vídeo artista residente en España. Licenciado en Bellas Artes por el *California Institute for the Art* (CalArts) en 1999. Obtiene en el 2002 la *Suficiencia Investigadora* por la *Universidad Miguel Hernández* de Elche, donde impartió clases sobre videoarte como profesor colaborador interino entre los años 2003 y 2010. Además, ha llevado a cabo trabajos independientes como comisario colaborador para la feria de videoarte *LOOP* de Barcelona y, también, comisarió la sección de videoarte del festival *Vivir de Cine*, Buñol (Valencia), ambos en el 2011. En el 2010 fue el director académico e impulsor del máster universitario de título propio *ARTE/nuevos medios* de la *Universidad Miguel Hernández* y trabajo como asistente del coordinador de las exposiciones en el prestigioso

centro de Arte contemporáneo americano *Los Angeles Contemporary Exhibitions* (LACE) entre los años 97 y 99. Ha recibido becas y dotaciones honoríficas, entre otras la, *Ahmanson Foundation Scholarship*, la *John Fletcher Foundation Scholarship* el *California Grant* y el *Pell Grant*. Sus dos últimas exposiciones nacionales individuales más relevantes han sido en el *Museo del Mercado* en Ciudad Real y la muestra *Pictovids* en la galería Aural, que actualmente lo representa con carácter exclusivo para España y a la cual se debe la primera edición de este ensayo. En el 2013, realizó, entre otras, las exposiciones colectivas: *Dream the End*, DTE Studio 511, N.Y.C., US. *Hermon La Prada´s International Flat Files Project. Letting Go*, Flat File Studios, Los Angeles CA. y *Pantalla Global*, Centro de Cultura Contemporánea de Barcelona, España. *Arte Último Alicante*, Centro del Carmen, Consorcio de Museos de la Generalitat Valenciana. Valencia, España

www.ingramcontent.com/pod-product-compliance
Lightning Source LLC
Chambersburg PA
CBHW051632170526
45167CB00001B/158